美術實技 20

정물수채화 기법
WATER COLOR STILL LIFE

채 수 평 저

도서출판 오람

머 리 말

 그림을 그리고 싶은 사람이라면 작업의 공기를 마실 수 있는 곳에서 배우고, 표현하고, 대화하길 원한다.

 수채화는 물과 색채라는 도구로 작가의 감정과 사상을 표현할 수 있는 회화의 한 분야이다. 또한 입시에서는 학생들의 감각과 공간표현 능력을 평가하는 중요한 방법으로 이용되고 있다.

 수채화는 더욱 순수회화를 하고 싶어하는 사람들에게 필수로 거쳐 가야 하는 관문으로 자리 잡았다.

 절실한 것은 절실하게 원하고, 노력하는 사람들만이 얻을 수 있다.

 장황한 이론으로 익숙해진 우리 입시생들에게 느낌을 통한 그림의 진미를 깨달을 수 있는 날이 오길 바란다. 끝으로 그림의 공기를 마시기 원하는 이에게 이 책이 조금이나마 도움이 되었으면 한다.

<div align="right">채 수 평</div>

차 례

기 본 개 념 의 이 해

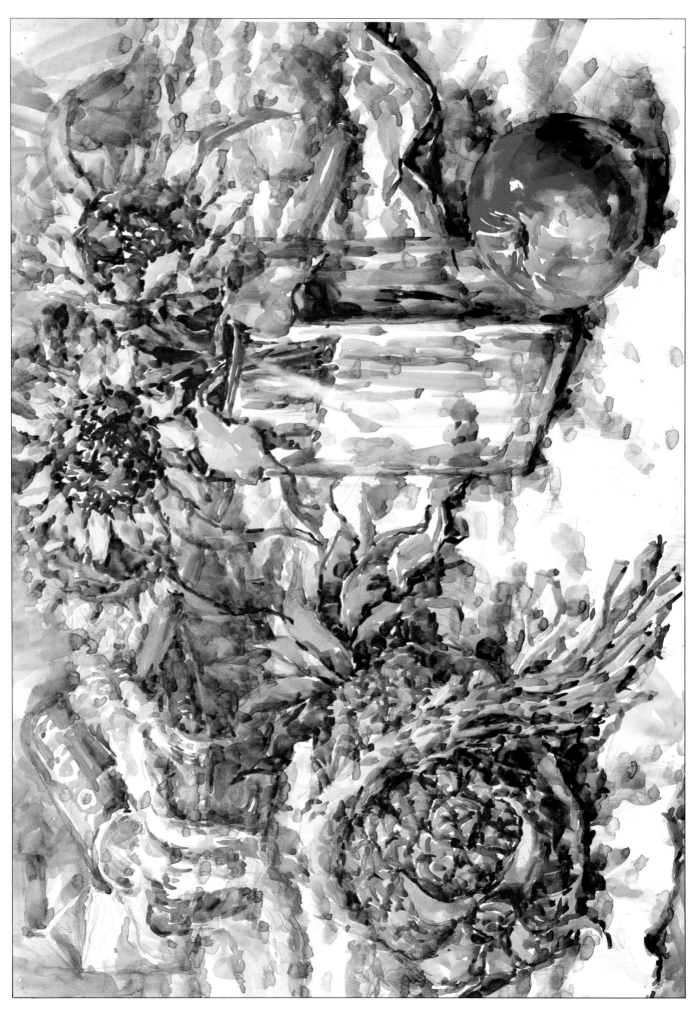

1.수채화를 알자.

① 수채화의 기원

수채물감의 역사는 그리이스 시대까지 올라가는 설도 있지만 르네상스 초기에서부터 비롯되었다는 것이 일반적인 정설이며, 화가 자신이 직접 만든 물감으로 그린 수채화가 남아 있다.

수채화는 이미 고대 이집트인에 의해 옛부터 책의 삽화등에 채용 되었다. 고유의 예술적 목표를 지닌 회화의 화구로서 쓰여지기 시작한 것은 뒤러(Dürer)의 수채풍경화가 최초이다. 뒤러는 독일 르네상스 최대의 화가이다. 15세기 부터 17세기에 걸쳐서는 연하게 색을 칠한 스케치를 흔히 볼 수 있다. 그것은 보통잉크로 그린 뒤 볼륨(Volume)을 나타내기 위해 다색의 연한칠을 한 것이다. 영국에서는 수채화가 샌드비(Sandby. 1725-1809년)및 커즌즈(Cozens.1752-1799년)의 작품과 함께 급속히 발달하였다. 수채화의 뿌리 깊은 전통을 영국은 오늘날까지도 유지하고 있다. 그 후, 수채화는 17세기를 거쳐 18세기 후반에 영국에서 급속도로 발달하여 터너(1775-1851)나 콘스터블 같은 뛰어난 화가를 배출하였다.

수채화는 수용성 물감을 물에 풀어서 그리는 그림이다. 물에 푼다고 하는 것은 가볍게 달려들 수가 있다는 말이므로 그림을 그리는데 있어서 이것은 상당히 커다란 잇점이 된다. 즉 물감과 종이와 붓, 그리고 물만 있다면 그릴 수 있는 것이라서 용구의 준비가 매우 간단하고 소박하다.

물을 용해로 하는 그림물감을 사용하여 대개는 종이에 그리는 그림. 원래는 투명 또는 반투명 묘법에 속하는 것을 말한다. 그러나 불투명화의 일종인 과슈도 물에 푼 그림물감으로 하여 사용했을 경우에도 이를 넓은의미의 수채화로 보아도된다.

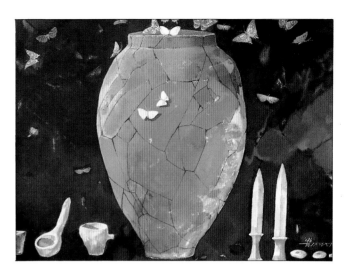

7

② 수채화 기본요소

1)구도(Composition)

– 화면의 포괄적 활용능력 및 공간의 이해

작품 완성후, 모습을 결정지을 만큼 우선되는 개념이다. 제시된 각 사물들의 관계를 설정하고, 화면공간안에 짜임새 있게 배치하는 것을 말한다. '변화와 통일'의 개념이 중요하다.

변화(다양성)의 결여는 획일화가 되고 반면에 통일감의 결여는 산만함이 없다. 또한 어느 한곳으로 편중되면 균형을 잃게 된다. 그러므로 짜임새 있는 구도가 되기 위해서는 화면 공간안에 변화와 통일과 균형의 질서를 이룰 수 있도록 세심한 노력을 기울여야 한다.

2)형태(Form)

– 각 사물의 특징 및 객관적 이미지 포착능력

형태는 보는 관점이나 시점에 따라 아름다움을 달리한다. 그 사물만이 가지고 있는 고유한 형태, 외형적인 것을 일컫는다.

각 물체를 단지 그 모양대로 서술하는 차원이 아니라 어떻게 보느냐에 따라 그 사물의 표정과 언어가 달라지고 여기에 명암 조건이 주어짐에 따라 그 개체적 표정은 더욱 생명력을 띠게 되는 것이다.

3)명암(Light – Shadow Value)

– 빛과 그림자, 빛의 생명력

빛에 의해 생기는 밝고 어두운 정도를 말한다.

빛은 사물안에 빛 자체에 의한 새로운 형태를 형성한다. 하나의 흐름과 그림자의 형태를 형성한다. 하나의 흐름과 그림자의 형태로 나타나는 사물의 전체적인 흐름을 말한다.

4)색(Color)

– 색상, 명도, 채도표현

우리가 사물로부터 색을 느끼는 것은 빛을 통해서이다. 우리가 육안으로 느낄 수 있는 색은 그 대상물이 자기의 고유색만을 반사시키고 나머지 빛은 흡수하는데 따른다. 결국 색은 그 대상물로부터 반사된 빛의 색인 것이다.

5)질감(Texture)

– 사물의 재질감 재료(물)맛 표현

물체의 표면에서 느껴지는 시각적 촉각적 느낌을 말한다. 그리고자 하는 대상이 자연물인지, 인공물인지, 종이로 된것인지 등등 사물을 이루고 있는 성분에 따라 느낌도 재료구사 기법도 달라진다.

6)양감(Volume)

– 사물의 입체(덩어리)감, 부피감, 무게감표현

각 사물이 갖는 부피감과 무게감이다. 이 개념은 소묘에서 주로 많이 파악되고 있는 개념으로서, 각 사물이 하나의 입체로서 차지하고 있는 공간에 대한 부피감과 질량감을 말한다.

7)표현기법(Technics) 및 재료구사

— 12 – 14 page 참고

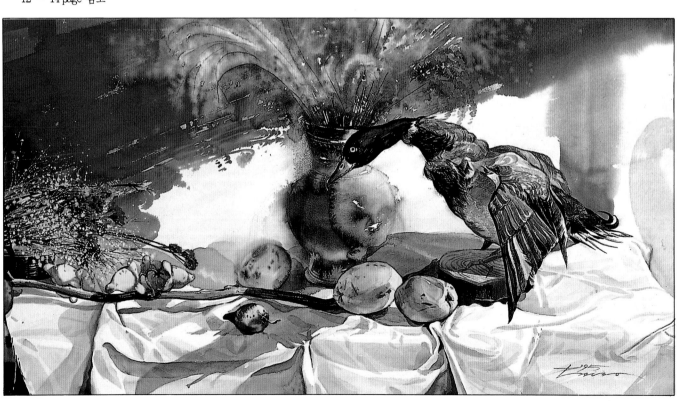

③ 수채화의 의미

수채화는 우리가 어렸을때 부터 가장 손쉽게 접하였던 것이다.

수채화란 장소와 시간에 구애받지 않고 가장 쉽게 자기표현을 다양한 표현기법으로 창작의 의지를 높일 수 있는 회화의 일부분이다.

회화의 기본요소는 소묘(DESSIN)와 수채화가 있다.

수채화는 물감을 쓰는 방법에 따라 투명, 불투명, 담채화로 구분하고 있으며 대학입시나 기타 학교시험에서는 투명수채화를 보통으로 실시하고 있다.

▶투명수채화

투명 수채화는 말 그대로 투명한 느낌과 맑음을 생명으로 여긴다.

종이에 그림물감이 침투하여 그 면이 자아내는 은은한 광택을 띠는 색채로 이루어진 면이야말로 투명수채화의 묘미라 할 수 있다.

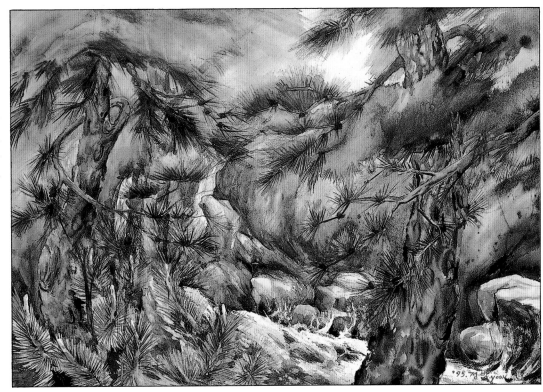

▶불투명수채화

불투명 수채화는 위에서 말한 투명 수채화와 대조되는 것이다.

대표적 재료로는 과슈가 있다. 과슈는 수채화에 비해서 피복력이 강하고, 먼저 칠한 색이 마른 다음 덧칠하여 얻어지는 발색이 농후하여 작가의 감동을 직접적으로 전달할 수 있는 특징이 있다.

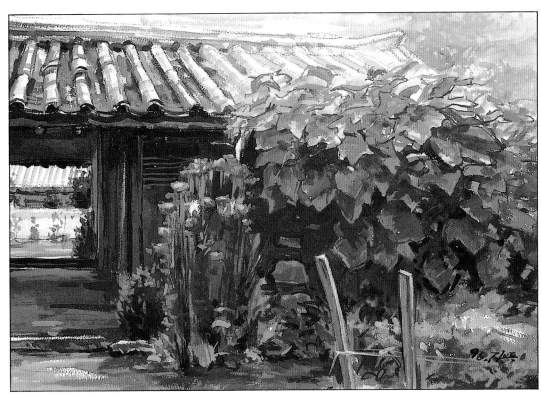

④ 수채화의 일반적 특성

1)현행 입시경향

현행 입시수채화는 출제 소재인 표현기법이 지극히 일반적이고 보편적이다.

입시수채화의 일반적 양상인 4절 장방형 캔트지의 화면공간과 일상적인 소재들, 투명수채 기법을 들 수 있다. 이러한 보편화된 실기 개념은 입시라고 하는 특수한 목적과 함께 현재로서는 가장 합리적이고 보편타당한 평가척도로 받아들여지고 있다.

기본 요소들에 대한 반복훈련을 통하여 기본개념을 파악한 후, 물과 물감 종이의 성질을 이용한 표현기법의 다양성을 연구하고 여기에 세부적으로 완성도를 높여주면 좋을 듯 하다.

수채화는 수용성 안료를 물로 풀어서 그리는 회화이다. 따라서 물과 물감과 종이, 이 3요소의 성질을 잘 이해하고 다루어야 하며, 그러기 위해서는 무엇보다도 그들과 친숙해져야 한다. 많이 그려보는 것 이상으로 쉽게 친숙해지는 방법은 없다. 그리고 많은 양의 반복연습과 함께 각 요소들의 성질을 이해하기 위한 진지한 노력들이 꾸준히 시도

되어야 한다. 그럼으로 화면 공간 안에 이 3요소가 유효 적절하게 결합되어야 한다. 거기에 붓의 운필이 다양한 변화와 테크닉이 조화를 이루면서 주어진 사물들의 공간 구성과 그 밖의 회화에서 본질적으로 추구하고자 하는 요소들을 갖추어야 한다.

이 모든 요소들을 균형있게 갖출 때에 비로소 그 수채화는 표현하고자 하는 대상에 대한 피상적인 재현이 아니라, 대상이 지니는 더욱 다양한 이미지와 작가의 감정까지도 표현될 것이다. 단지 수채화가 색채를 가미한 피상적 묘사에 그치고 만다면 그것은 생명이 없는 죽은 그림이다.

살아있는 그림이란 모름지기 작가의 호흡을 느낄 수 있는 그림이어야 한다. 이는 대상(Object)이 사실(Reality) 그대로 재현된 것에 대한 일차원적 표현이 아니라 붓터치, 손놀림 하나하나에서 작가가 느낀 감정을 공감할 수 있는 그림을 말한다.

2)수채화 제작시 주의점

■첫째

정확한 형태와 짜임새 있는 구도가 요구된다.

■둘째

물체가 가지고 있는 질감표현 그리고 색감을 특색있게 표현한다.

■셋째

사물에 나타난 공간감과 붓에서 나타나는 물맛이 요구된다.

■넷째

전체적인 화면처리에 있어서 미적인 회화성과 세련된 맛을 느낄 수 있어야 한다.

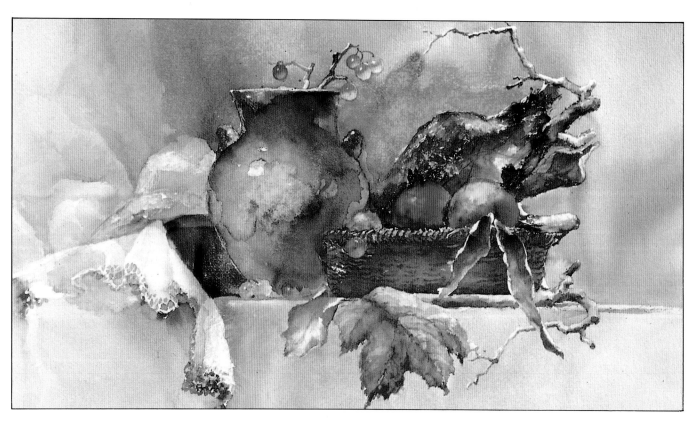

2.수채화 재료와 표현기법

1 붓(Brushes)

붓의 종류에는 여러가지가 있는데, 크게 두 가지로 나눈다면 천연모 필과 인조모필로 구분할 수 있다.

가장 좋은 것은 담비털로 된 세이블(Sable)붓인데 값이 비싸다. 요 새는 나일론제 털로 된 리세이블(Resable)이라고 하는 질좋은 인조 모필이 있어서 많은 사람들이 사용하고 있다. 붓을 고를때의 가장 좋 은 방법은 붓을 물에 담갔다가 꺼냈을때, 붓끝이 한곳에 모이면 좋은 것이고, 붓끝을 손끝으로 눌렀을때 붓끝이 원상태로 모이면 역시 좋은 붓이다. 털은 빠지지 않는 것이 좋고 허리가 강한 것이 좋다.

붓은 그 모양에 따라 둥근붓과 평붓으로 나뉘는데, 수채화에서는 둥 근붓이 많이 사용되며 평붓의 사용은 한정적이다.

그 외로 지면에 닿는 붓의 촉감이 매끄러운 것도 선택의 조건이 된 다.

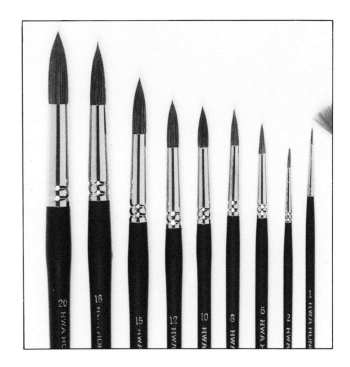

2 물감(Water color)

수채물감은 여러가지 상표가 있어서 고르는 데에 어려움이 따르지 만, 한 회사로 한정짓지 말고 여러가지를 사용해 봄으로써 자기에게 맞는 물감을 선택하는 것이 좋으며, 색깔마다 다른 상표를 사용하는 사람들도 종종 볼 수 있다.

수채물감의 주된 원료는 아프리카가 원산인 아카시아 나무에서 추 출한 아라비아 고무(Arabia Gum)인 접착제와 글리세린(매개용제) 이며 여기에 용해제와 색소를 첨가한다.

물감을 잘못 사용시에는 퇴색될 수 있으므로 주의해야 한다. 물감의 퇴색은 태양광선과 공기중에 산소의 영향, 또한 색의 혼합에 의해 일 어난다.

색채의 선택은 모티브에 따라 필요에 의한 점차적인 보충이 필요하 며, 자기의 기호에 맞추어 선택하는 것이 효과적이다.

수채물감은 질이 좋을 수록 투명이 된다. 2가지 색상을 혼합해 보아 선명하면 좋은 물감이다. 대개 물감의 질은 가격과 비례한다는 점을 참고로 한다.

3 팔레트(Pallet)

팔레트는 정통적인 나무판에서부터 개량품으로는 곁에 검은 칠을 하고 안쪽은 무광택 에나멜로 칠해진 것이 있다. 그리고 플라스틱으로 된 것이 있는데 이것은 물감이 잘 받지 않아 선면성이 부족하다.

투명수채화를 하는 경우에는 특히 팔레트를 청결히 사용해야 하고, 물감이 오래되어 굳어진 상태는 좋지않다.

물감을 팔레트에 짤 경우에는 같은 계열의 색끼리 모아두어 사용함 으로 일정한 흐름에 맞추어 제작하는 데에 효과적이다.

4 표현기법 ▶ 입시수채화에 있어서 일반적으로 구사되고 있는 표현기법은 터치겹칠에 의한 투명효과와 물의 특성을 이용한 번지기, 그라데이션(Grada-tion), 닦아내기 기법이 있다.

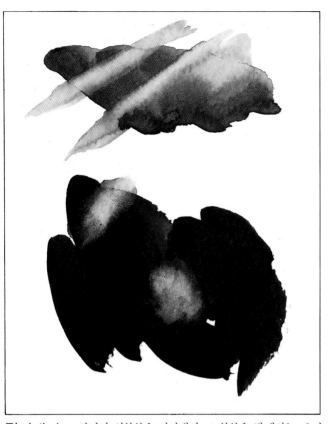

닦아내기 화면의 일부분을 닦아내어 그 부분을 밝게하는 효과를 준다.

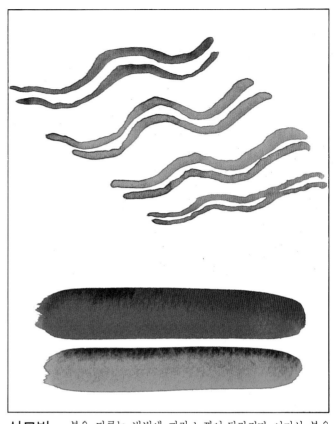

선묘법 붓을 다루는 방법에 따라 느낌이 달라진다. 여기선 붓을 옆으로, 세워서 표현했다.

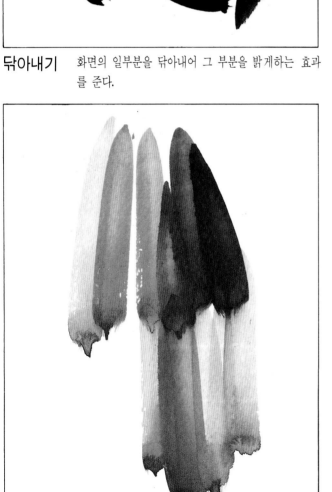

매끄러운 표현 붓의 터치를 자연스럽게 하는 동시에 물의 양도 적절해야 한다.

면분할 통일한 물체에 있어서 세면을 분할해서 명암차이나 기타 여러면에 필요한 부분을 나누어서 색깔을 달리 칠하는 방법이다.

농담표현 물의 양에 변화를 주어 표현함으로 다양한 효과를 준다.

겹치기 물감을 겹쳐 칠함으로 투명효과를 준다.

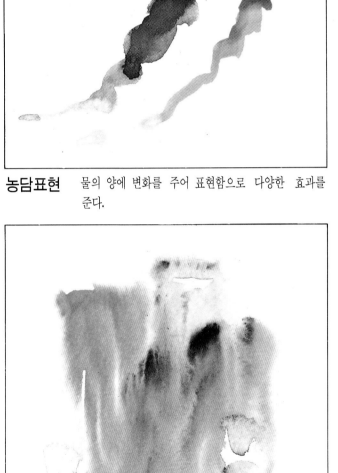

번지기 물의 특성을 이용하여 색이 마르기 전에 손을 놀림으로 자연스러운 느낌을 준다.

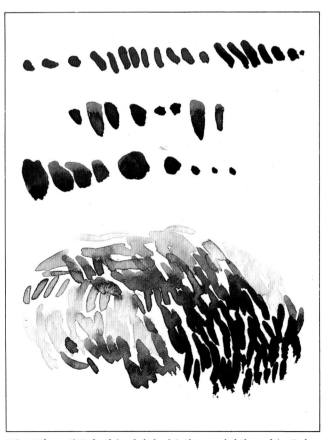

점묘법 붓끝과 힘을 적절히 사용함으로 다양한 느낌을 준다.

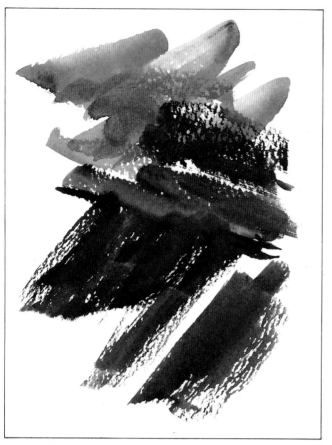

거친 표현 붓을 끊어내리는 듯이 사용함으로 거친 표현에 사용한다.

부드러운 표현 붓의 농도조절을 알맞게 하여 부드럽게 표현하여 사용한다.

재료에 따른 표현(I) 아크릴바인더, 기타 특수재료를 이용하여 물감의 농담처리의 효과를 주기위해 사용한다.

재료에 다른 표현(II) 크레용이나, 기름기류의 재료를 사용하며 기름의 반발효과를 주는 표현이다.

3.구도

1 구도의 요건

주제가 뚜렷하게 보여야 한다.
— 주제 주위에 부주제나 보조주제의 크기, 위치선정이 적당해야 한다.

공간활용에 따른 화면의 배치가 중요하다.
— 바라보는 물체의 시점, 형태, 크기, 흐름에 따라 화면의 배치가 적절해야 한다.

통일, 변화, 균형을 바탕으로한 자연스러움이 있어야 한다.
— 지나친 변화를 추구하다 보면 구도가 산만해지거나 복잡해지기 쉽다.
— 물체간의 유기적 균형에 신경써야 한다.

2 기본구도의 예

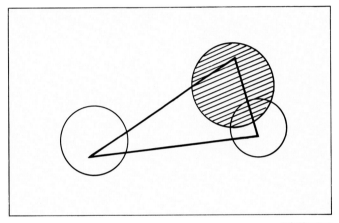

△각형구도

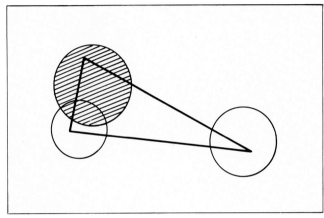

△각형구도(주제위치가 바뀜)

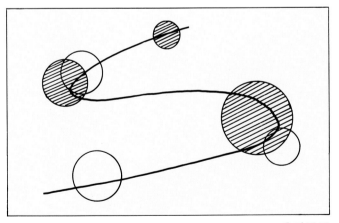

S자구도

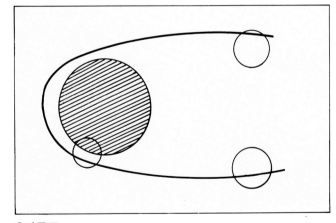

C자구도

3 출제빈도가 높은 정물

사과, 천, 국화, 흰광목천, 귤, 배, 파, 북어, 배추, 주전자, 무우, 항아리, 운동화, 음료수병, 바구니, 유리컵, 라면, 꽃, 붉은벽돌, 블럭, 모과, 당근, 체크무늬화, 두루마리휴지, 인형, 책, 양파, 맥주병, 감, 안개꽃, 감자, 신문지, 공, 각종박스, 티슈, 고무장갑, 석고두상, 석고상발, 등잔, 잡지, 전화기, 각종캔, 식빵, 분무기, 피망, 명태, 선풍기날개, 오이, 장갑, 파인애플.

■요즘음 대학입시의 출제정물에 따라 정물이 다양화 되고, 각 학교마 다 자체적으로 추구하는 바가 다르므로 학생들은 다양한 정물을 많이 그려보는 것이 매우 중요하다.

④ 구도 설정시 주의점

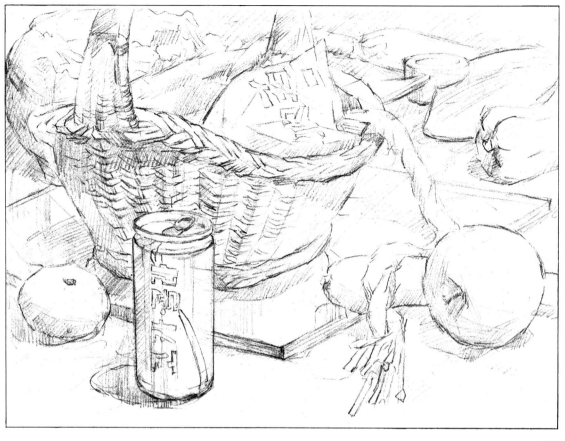

▲스케치

○ 주제선택

●화면을 3등분 하여 중경에 배치하는 것이 좋다.

●물체의 크기는 중간 크기 이상의 것이 좋다.

●채도가 높고 재미있으면서 화려한 물체가 좋다.

●물체가 작거나, 동일한 크기이거나, 색감이 약할때는 하나의 군으로 형성해서 만들어 준다.

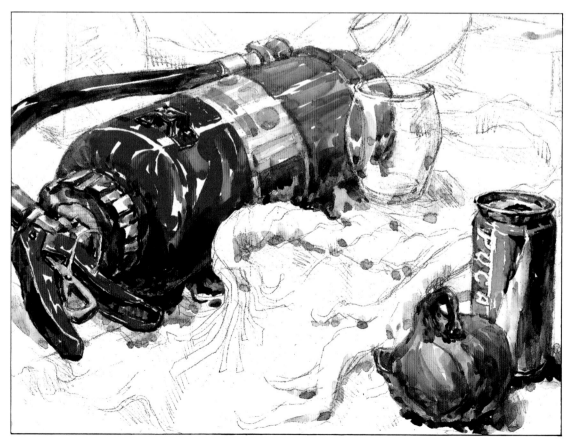

▲주제표현

○ 보조주제

●주제 주위에 놓이며 주제가 아주 돋보이게 보조하는 물체

●채도가 높고 질감이 다른 물체

○ 부주제

●주제와 균형을 이루는 것으로 근경에 배치한다.

●주제와 비교해서 색감이나 질감크기가 다른 물체 2-3개를 군으로 배치한다.

○ 중·근경물체

● 주제와 동일한 물체의 색상이 일직선상에 놓이지 않도록 유의한다.

● 주제가 돋보일 수 있는 단순한 형태를 선택한다.

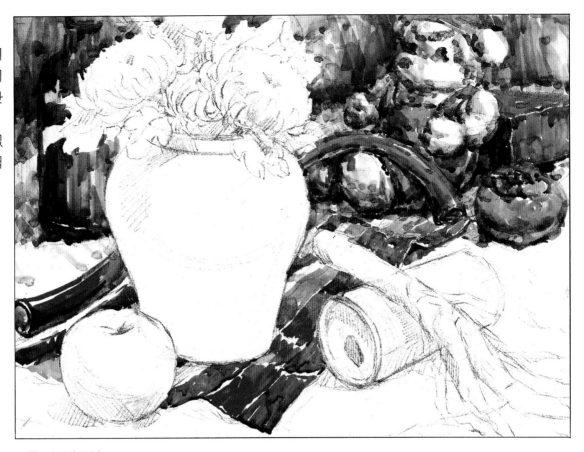

▲중·근경표현

○ 물체와 물체 간의 조합

● 인공물과 자연물을 자연스럽게 배치하되, 질감과 색감의 차이를 선명하게 나타낼 수 있는 것이 좋다.

● 인공물이나 자연물끼리 조합할때 형태나 색감이 다른 모양을 선택한다.

● 물체의 방향이 중복되거나 너무 산만하거나 불안한 것은 피한다.

● 조합시 특정물체가 너무 가려지지 않게 한다.

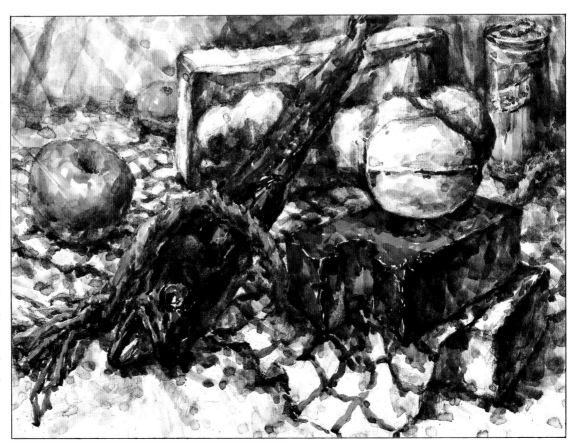

▲ 완성작품

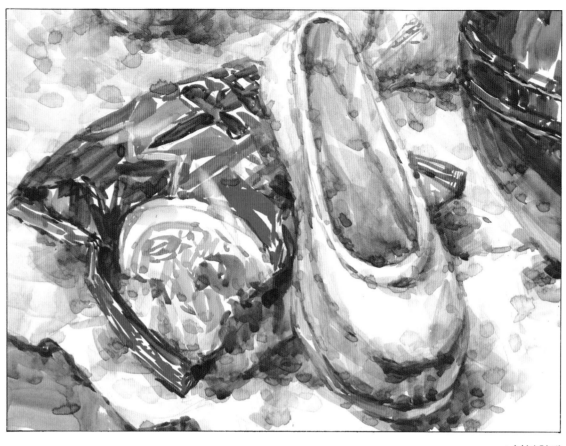

▲부분확대

○ 물체 배치시 주의점

●물체와 물체간에 수직·수평상에 놓이지 않게 한다.

●물체와 물체간의 배치에 따른 물체가 정중앙(1/2)에 놓이지 않게 한다.

●물체와 물체간의 만나는 지점이 너무 조금 배합되지 않게 한다. (최소한 1/5정도)

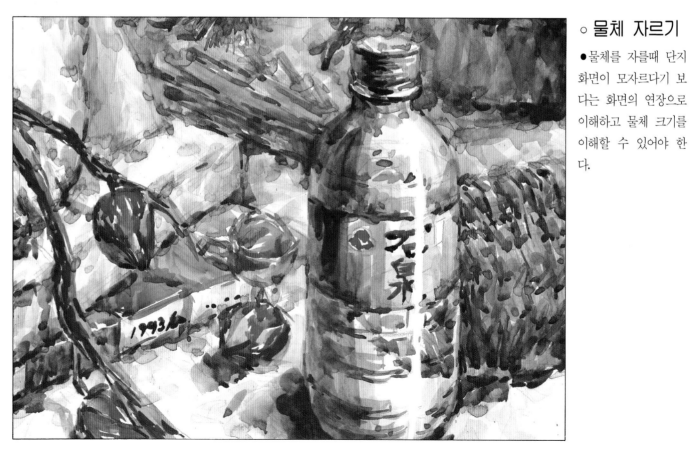

▲부분확대

○ 물체 자르기

●물체를 자를때 단지 화면이 모자르다기 보다는 화면의 연장으로 이해하고 물체 크기를 이해할 수 있어야 한다.

○ 물체 자르기

● 물체가 고유의 특징을 가지고 있는 요소일 때는 자르지 않는게 좋다.

● 물체를 자를 때 1/3 이상 자르는 것은 좋지 않다.

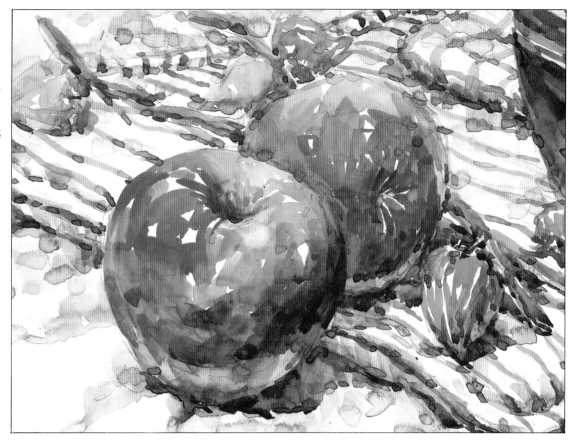

▲ 부분확대

○ 물체 자르기

● 큰물체나 긴물체는 잘 어울리게 자른다. (너무 좌·우로 치우치지 않게)

● 물체를 자르게 될 경우에는 가급적 주제 뒤쪽의 물체를 자르는 것이 좋다.

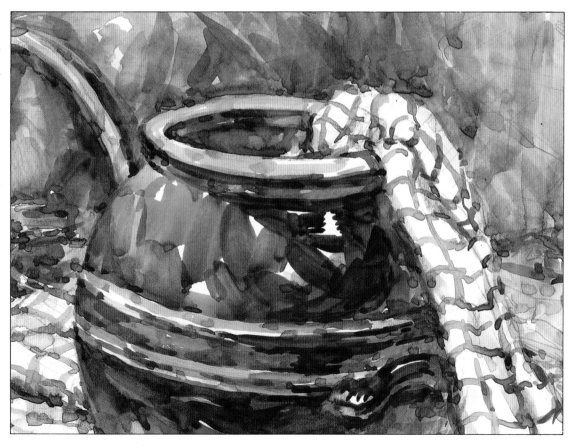

▲ 부분확대

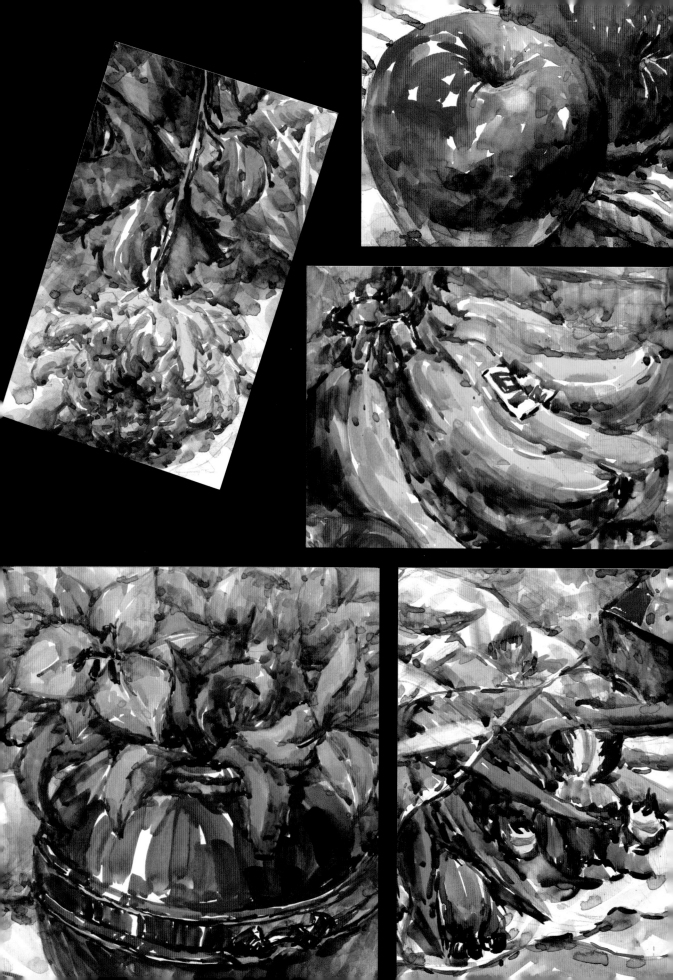

II. 수채화 제작

1. 채색

① 채색과정 1. 과일류

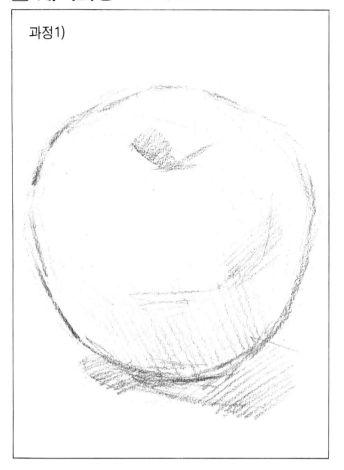

과정1)

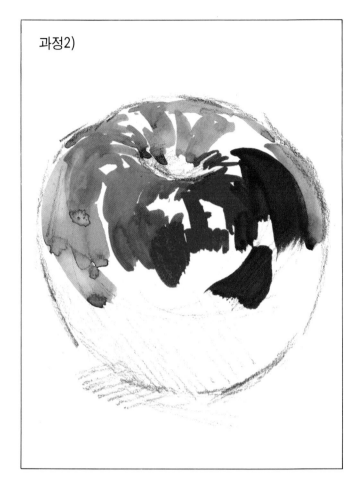

과정2)

과정3)

과정 1) 사과의 외곽에 적절한 꺽임을 잡아주어 특징을 놓치지 말자.

과정 2) 자연물이니 만큼 자연스러운 색감으로 내어준다.

과정 3) 꼭지부분에 빛느낌이 자연스럽게 나도록 주의하며 마무리
한다.

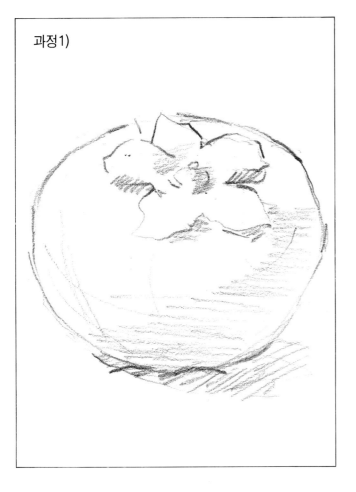

과정1)

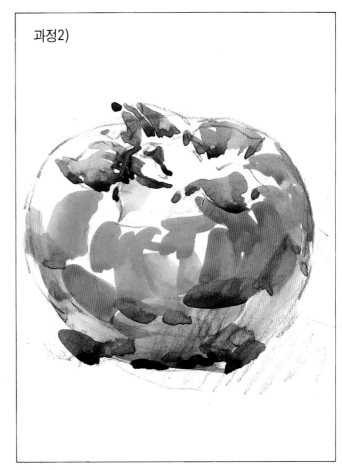

과정2)

과정 1) 감의 외형이나 꼭지부분이 감의 특징이 잘 나타나도록 잡아
준다.

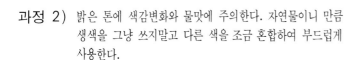

과정 2) 밝은 톤에 색감변화와 물맛에 주의한다. 자연물이니 만큼
생색을 그냥 쓰지말고 다른 색을 조금 혼합하여 부드럽게
사용한다.

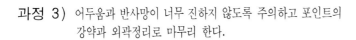

과정3)

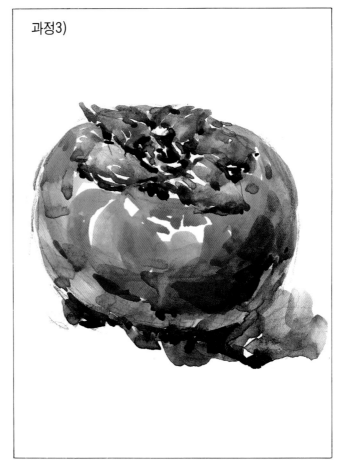

과정 3) 어두움과 반사망이 너무 진하지 않도록 주의하고 포인트의
강약과 외곽정리로 마무리 한다.

2. 병류

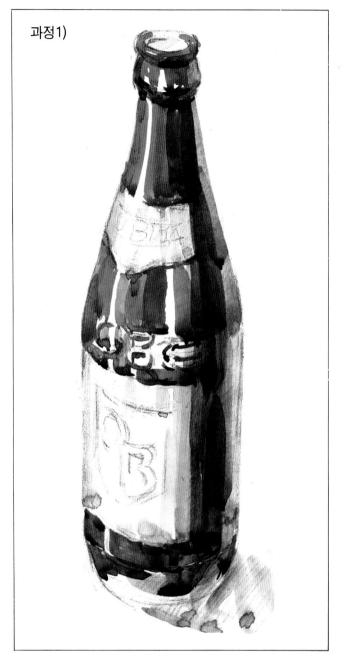

과정1)

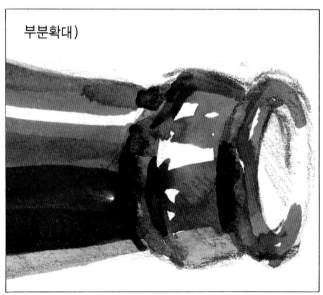

부분확대)

과정 1) 병의 주조색의 단계로 양감을 내며 밝은톤으로 처리한다. 병의 질감은 매끄러우므로 붓의 속도를 빨리하며 색감이 탁해지지 않도록 주의한다.

과정 2) 반사광색감은 병의 색감과 반대로하여 시원한 느낌을 주어야 하며 상표가 비치거나 외곽을 진하게 하여 유리의 특징을 잡는다.

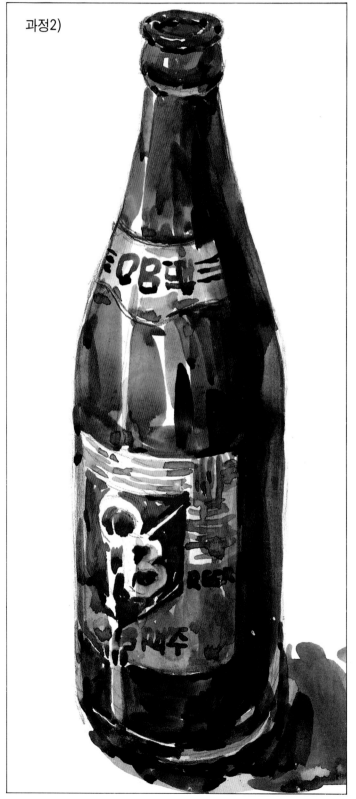

과정2)

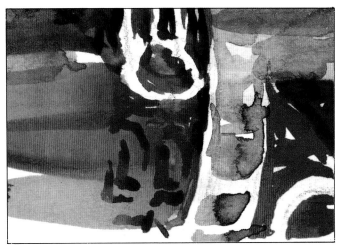

과정 3) 적절한 포인트(흐름이 꺽이는 부분)를 주고 외곽과 그림자
정리를 한다.

과정3)

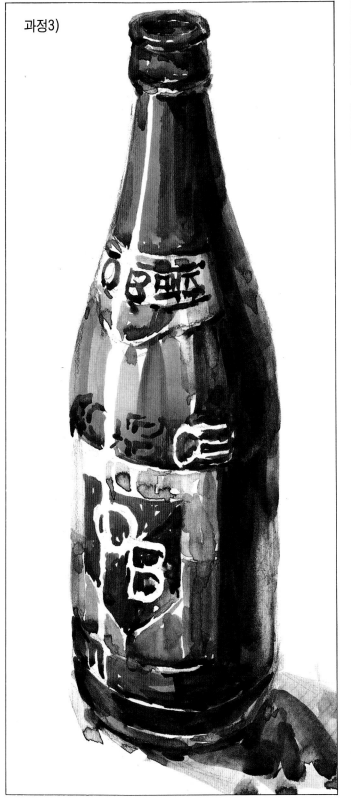

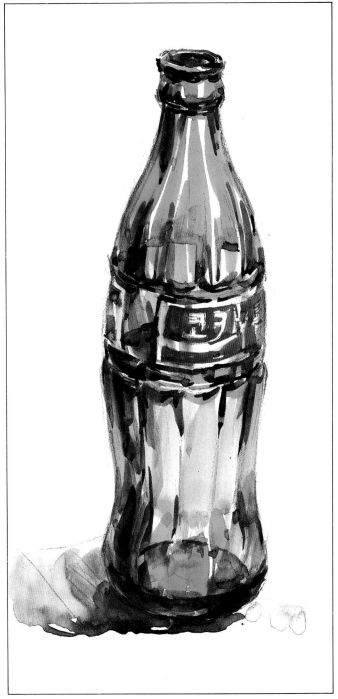

3. 캔류

過程 1) 스케치시 표면의 그림이나 로고가 원기둥형의 표면에 자연스럽게 올라가도록 유의하고 머리부분의 금속의 표현은 캔의 특징을 좌우하므로 특별히 신경써야한다.

過程 2) 캔의 질감을 위해 붓놀림을 빨리하고 동시에 색감이 한 톤으로 치우치지 않도록 주의한다.

과정1)

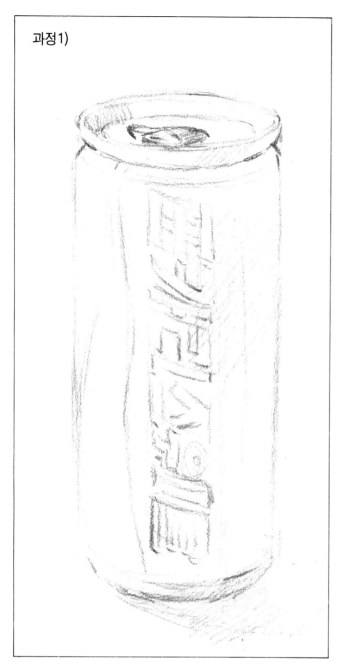

부분확대)

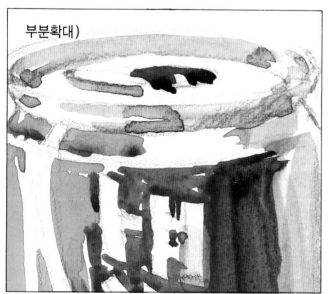

과정2)

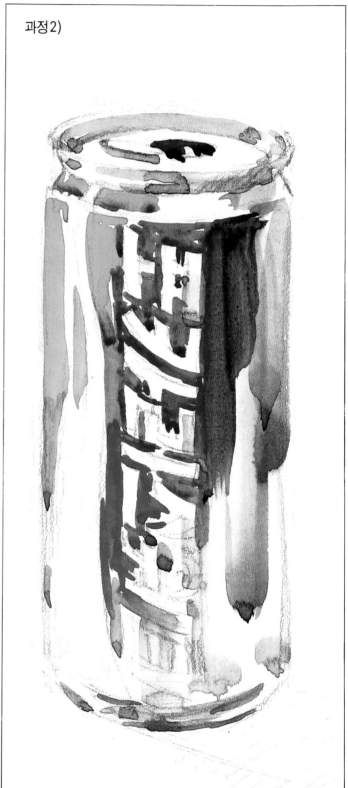

과정 3) 머리부분의 금속표현에 적절한 포인트를 주고 밝은 톤에 물
　　　터치로 시원하게 변화를 주어 마무리 한다.

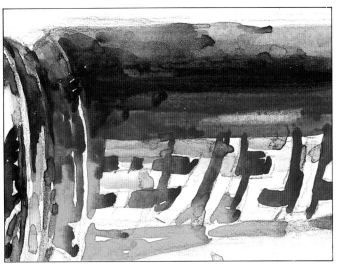

과정3)

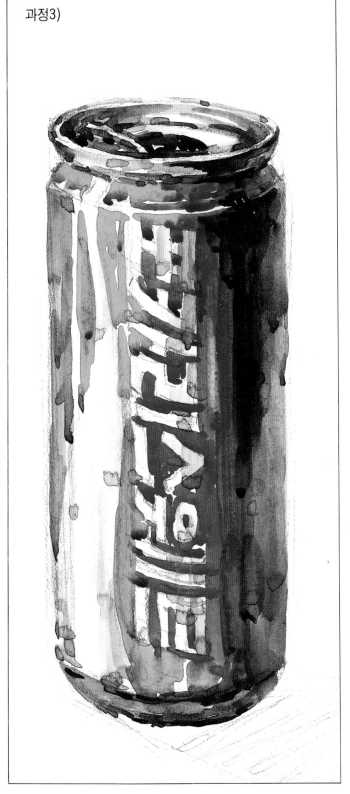

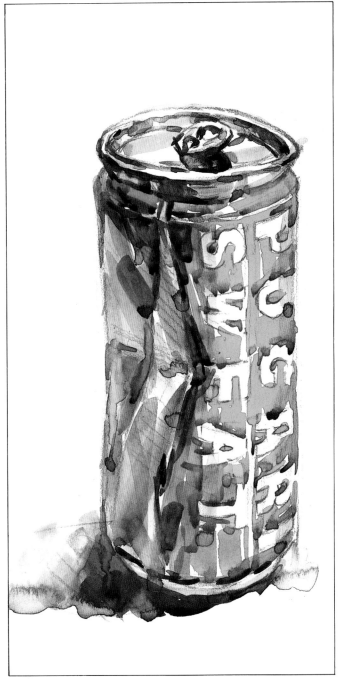

② 방향에 따른 물체표현

◀ 화면구성에 있어서 옆방향의 꼭지점이 기준이 된다면 오른쪽 기준으로 하여 표면에 강약을 준다.

방향의 꼭지점의 기준에 본다면 왼쪽원을 ▶
기준으로 하여 표현의 강약을 준다.

◀ 꼭지점의 정면일 경우 다소 어려우나 색감의 강약이나 밀도의 강약을 신경써야할 부분이다. 특히 형태력에 주의해야 한다.

③ 물체의 조화

▼ 배의 색감표현에 있어서 중간색 처리가 아주 잘 된 작품이다.

▼ 양파의 형태를 자세히 살펴보면서 방향에 따른 터치의 변화와 색감의 다양성에 중점을 두었다.

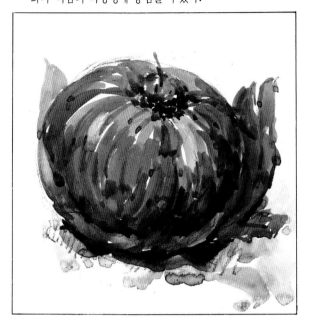

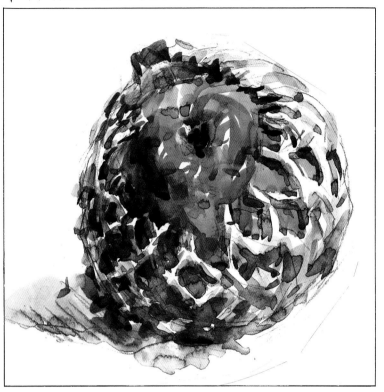

▼ 무우의 색감이 맑고 신선한 느낌을 받을 수 있도록 약간의 연두색을 사용하여 처리하였다. 그리고 사과처리에서 색감과 채도의 변화를 주어서 색감을 적절하게 표현하려 하였다.

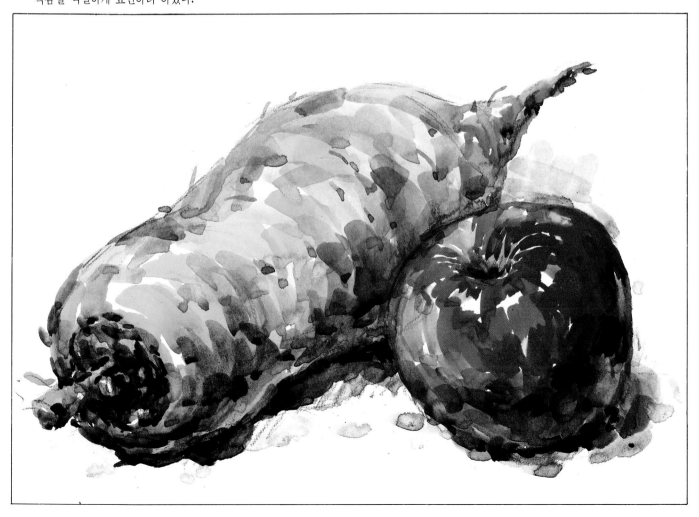

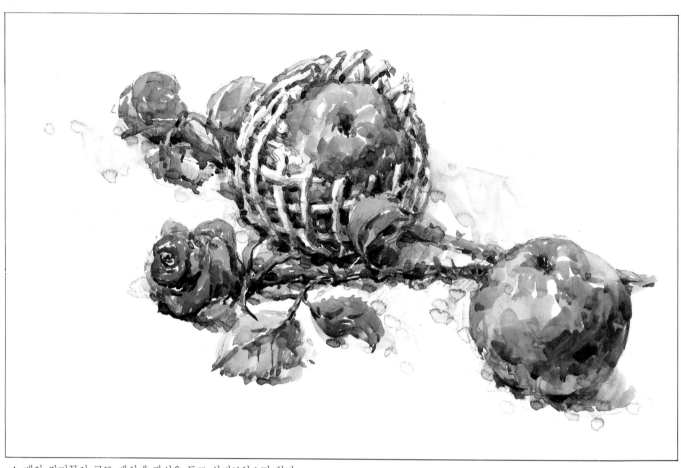

▲ 배와 장미꽃의 구도 배치에 관심을 두고 살펴보았으면 한다.

▼ 개체묘사를 표현할 때 형태를 정확하게 묘사한 다음 다양한 표현의 느낌들을 살려주도록 한다. 장미꽃은 형태를 정확하게 스케치한 다음 그려
　보자.

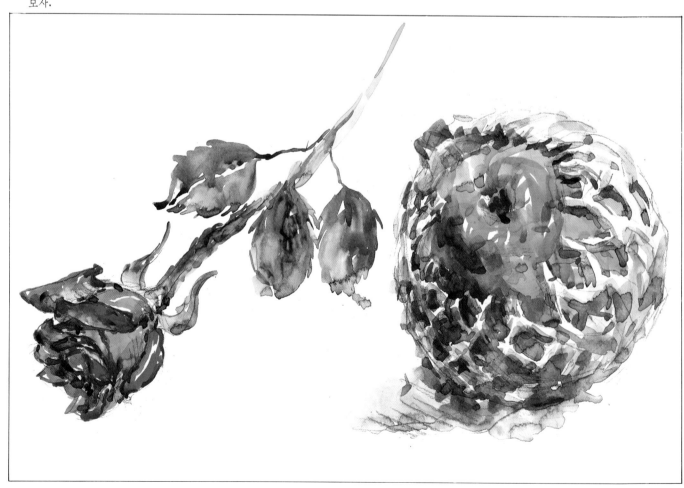

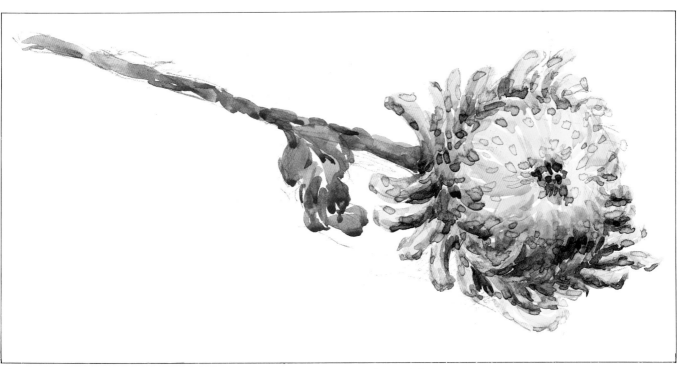

▲ 국화꽃의 형태를 정확하게 묘사한 다음 덩어리의 강약표현에서 색감변화를 갖도록 한다.

▼ 꽃바구니에 따른 국화꽃의 배치와 바구니의 묘사에 관심을 두고 자세히 관찰하여 갈색의 바구니에 다양한 색감변화를 주어 그려보도록 한다.

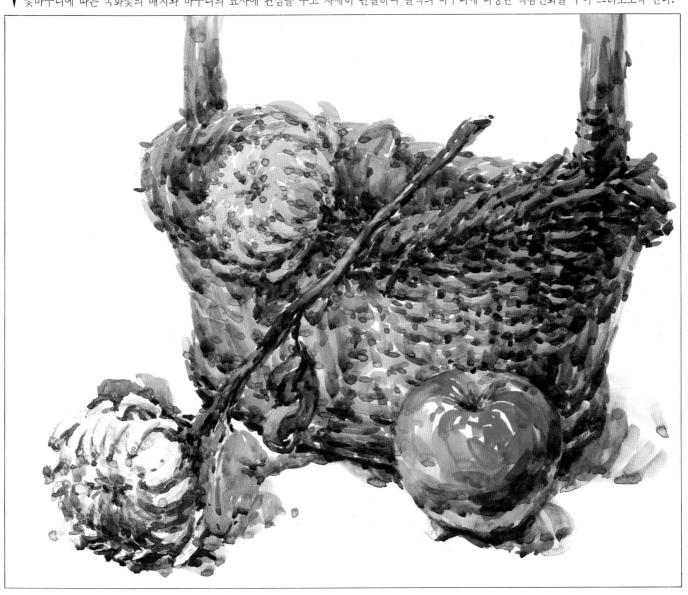

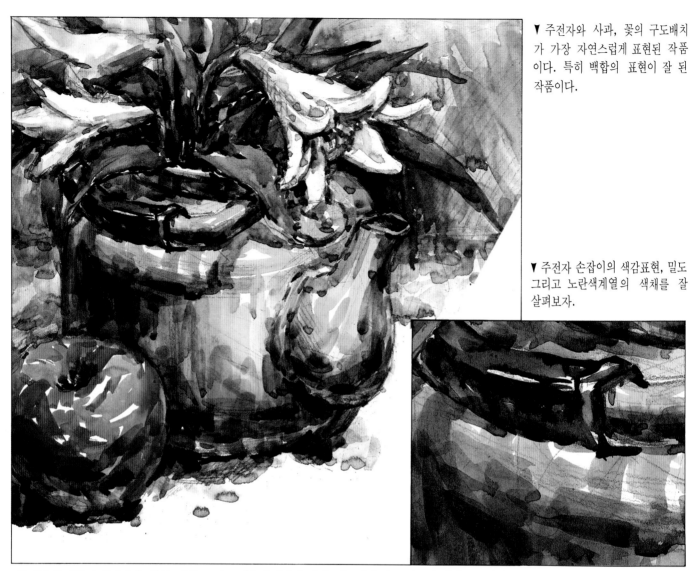

▼ 주전자와 사과, 꽃의 구도배치가 가장 자연스럽게 표현된 작품이다. 특히 백합의 표현이 잘 된 작품이다.

▼ 주전자 손잡이의 색감표현, 밀도 그리고 노란색계열의 색채를 잘 살펴보자.

▼ 배추와 벽돌의 상관관계, 위치, 방향 그리고 배추의 다양한 변화, 밀도감에 따른 채도의 강약을 주의깊게 살펴보자. 또 음료수캔의 색감변화와 표면에 반사되어 비춰지는 표현방법도 관찰하자.

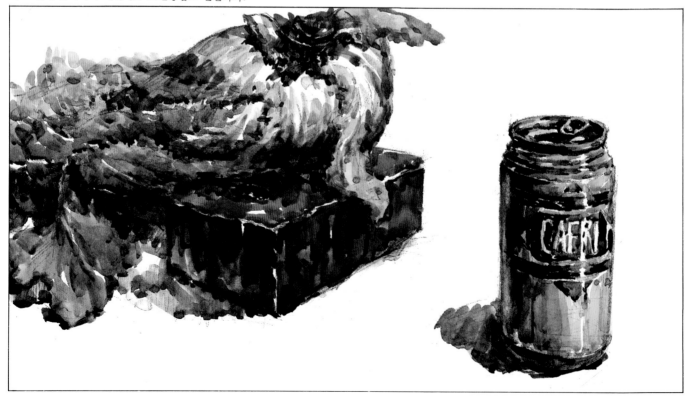

► 항아리의 색감과 사과 그리고 꽃과의 관계
표현이 아주 자연스럽게 표현되었고 특히
꽃의 색감변화가 잘 표현된 작품이다.

▼ 꽃잎의 형태와 색감의 강약, 채도와 양감의
변화에 신경쓰도록 한다.

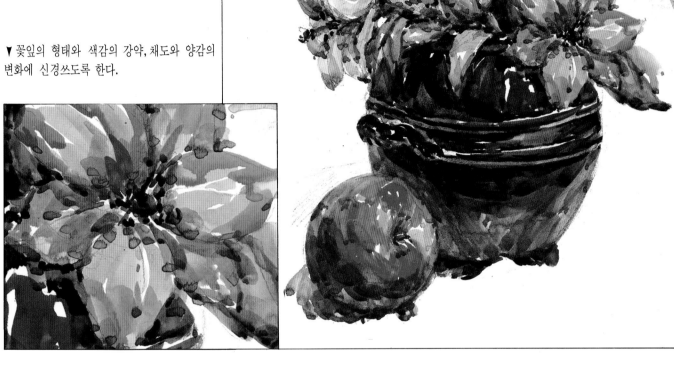

▼ 파인애플의 색감표현에 있어서 저채색에서 약간의 원색을 강조하였고 잎부위에 색감의 변화가 잘 표현되었다.

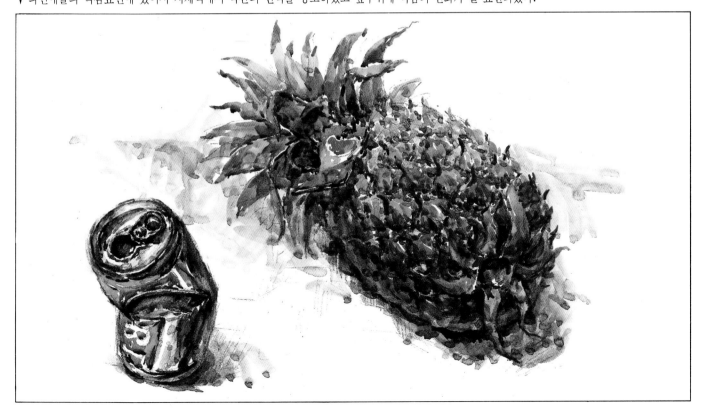

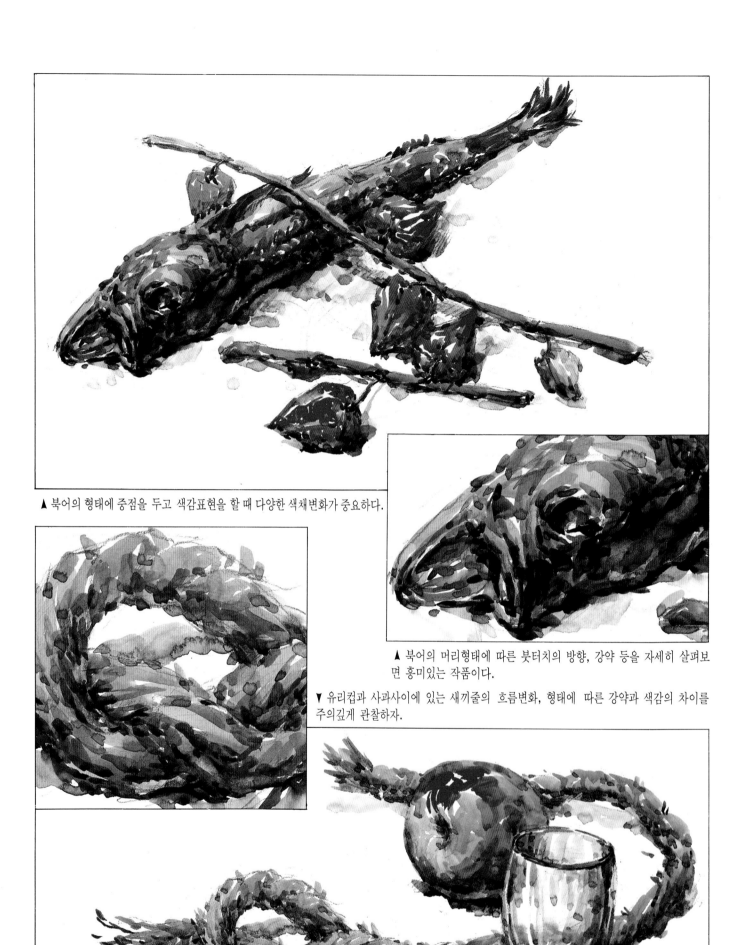

▲ 북어의 형태에 중점을 두고 색감표현을 할 때 다양한 색채변화가 중요하다.

▲ 북어의 머리형태에 따른 붓터치의 방향, 강약 등을 자세히 살펴보면 흥미있는 작품이다.

▼ 유리컵과 사과사이에 있는 새끼줄의 흐름변화, 형태에 따른 강약과 색감의 차이를 주의깊게 관찰하자.

► 약탕기의 밀도와 채도변화 그리고 반사광의 처리변화에 신경을 써서 관찰하자. 특히 손잡이 부위와 약탕기의 입부위의 밀도변화를 주의하자.

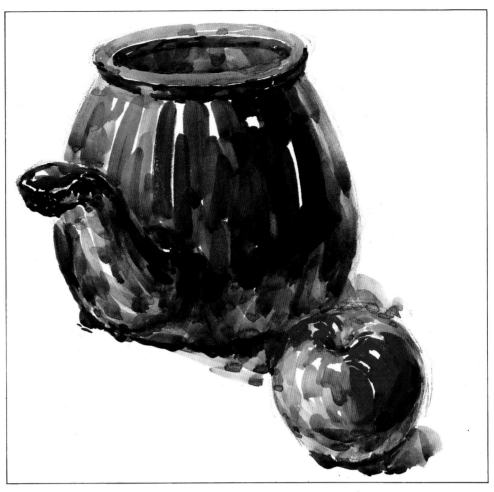

▼ 삼각형구도에 가장 보편화된 구도이다. 전체적인 밀도나 색감묘사가 무리없이 표현되었고 특히 꽃병밑의 그림자에 중점을 두어야 한다.

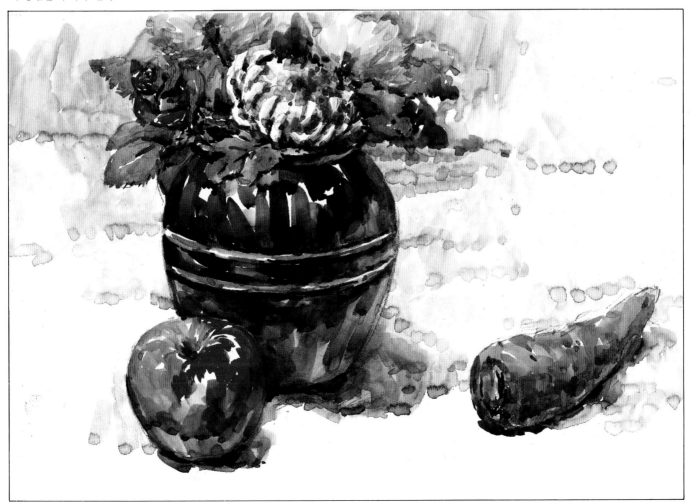

▼밤송이의 가시모양표현 그리고 잎의 모양, 색감변화에 신경을 쓰도록 하자. 예)원근과 근경에 따른 색감표현에서는 물에 양의 조절이 매우 중요하다.

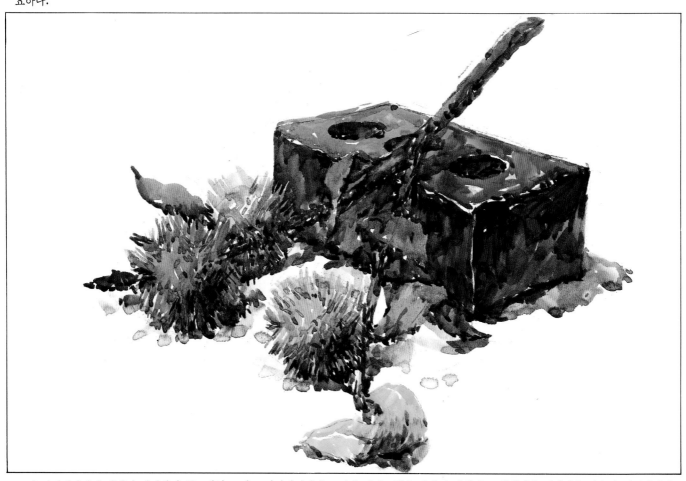

▼ 긴 먼지털이개와 세워진 세제와의 구도배치 그리고 먼저털이개의 묘사와 색감표현을 자세히 관찰하고 세제의 녹색계열을 사용한 색채변화에도 관심을 두고 살펴보자.

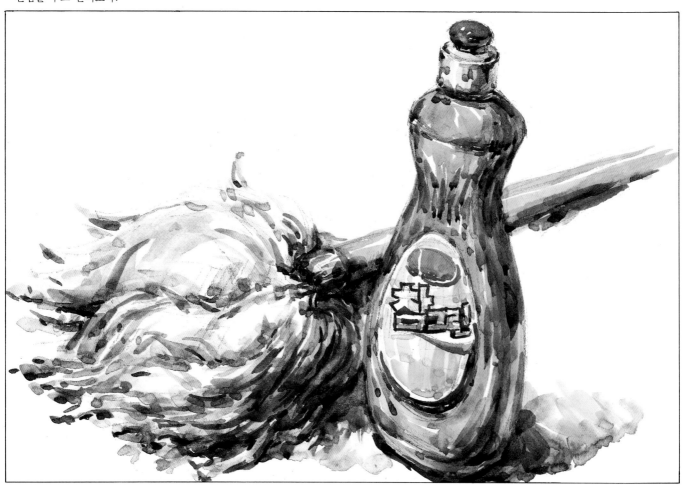

▼ 작은 물체들이 많을 때에는 주제군을 형성하여 색감의 밝기나 채도, 밀도를 주위배경보다 다양하게 표현해 주는 것이 좋다.

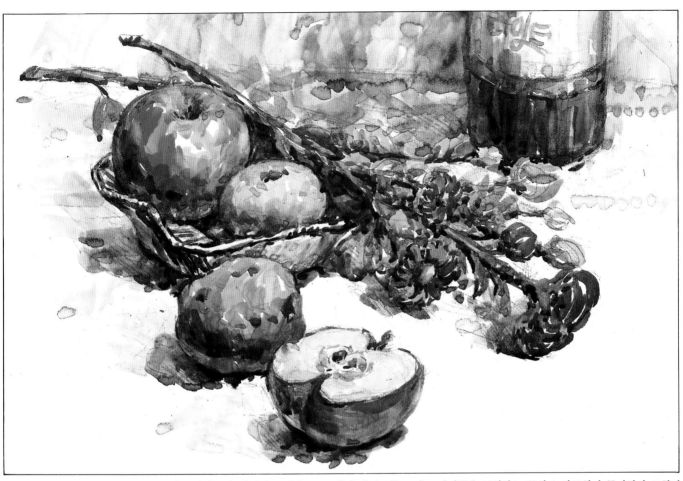

▼ 구도배치에서 배와 과자봉지 그리고 장미꽃의 관계에 중점을 두고 배의 색감표현 그리고 장미꽃을 표현하는 물의 농담표현이 무리없이 표현된 작품이다. 특히 장미꽃의 색감과 형태변화를 흥미있게 표현하였다.

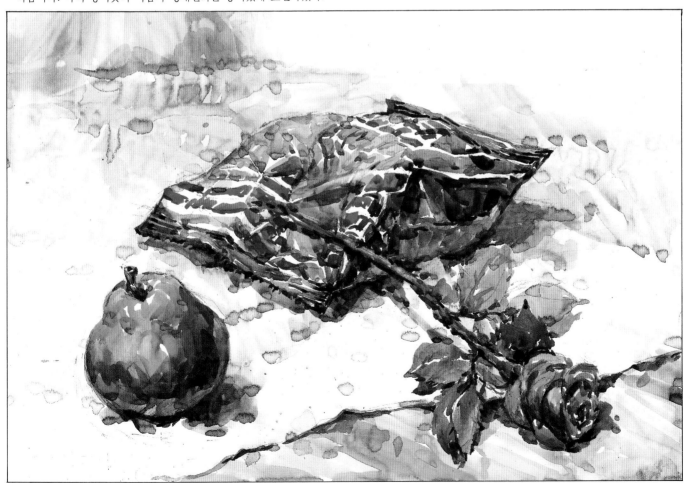

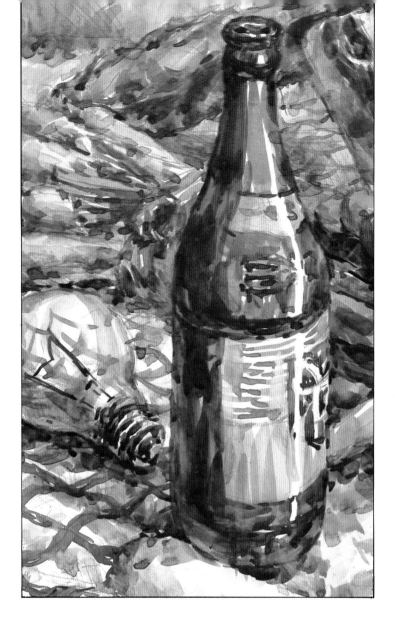

◀ 맥주병은 형태나 색감표현을 하는데 있어서 매우 어렵다. 갈색계열의 색감변화와 질감을 표현하는데 중점을 두어야 한다.

▼ 캔의 형태변화에 따라서 다양하게 표현되는 색감과 밀도의 변화, 반사광처리에 관심을 두고 관찰하기 바란다.

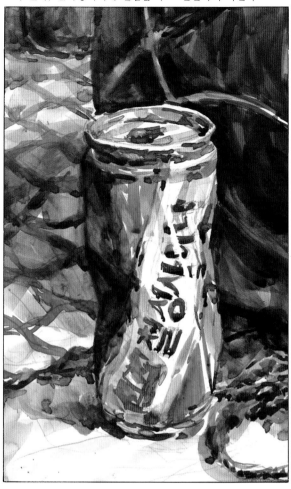

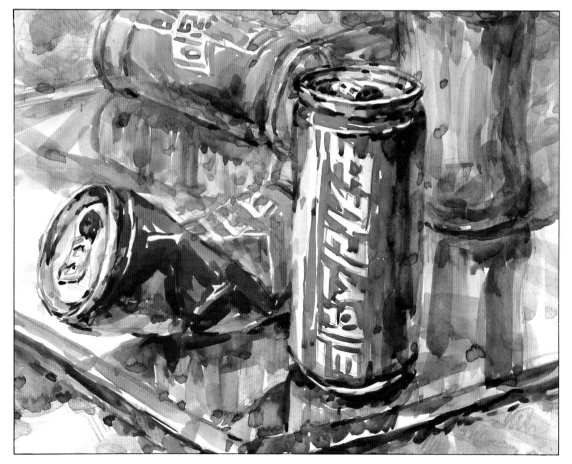

◀ 다양한 형태의 캔류를 그리거나 채색할때 방향과 형태, 색감의 변화에 주의하고 유리바닥에 비춰지는 모양의 터치변화를 잘 살펴보아야 한다.

► 유리컵속에 장미꽃을 표현하고자 할때 꽃의 밀도감과 색채표현 그리고 컵속에서 비춰지는 줄기의 표현에 있어서 강약이 무엇보다 중요하다.

▼ 해바라기꽃의 화사한 색채표현과 채도, 변화가 잘 표현되었다. 아이싱의 색감변화가 특히 잘 나타나 있다.

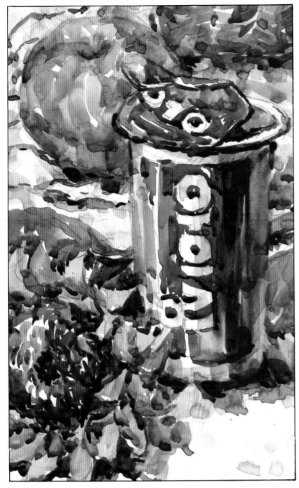

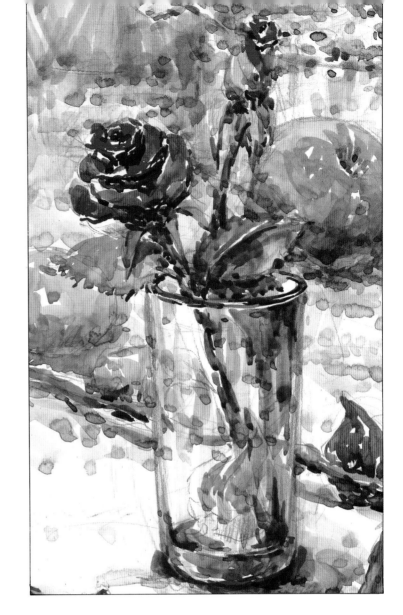

► 과자봉지와 음료수캔이 놓여진 위치 그리고 붉은색채의 표현이 잘 나타나 있다. 특히 비닐표면에 비치는 반사체의 강약도 중요하다.

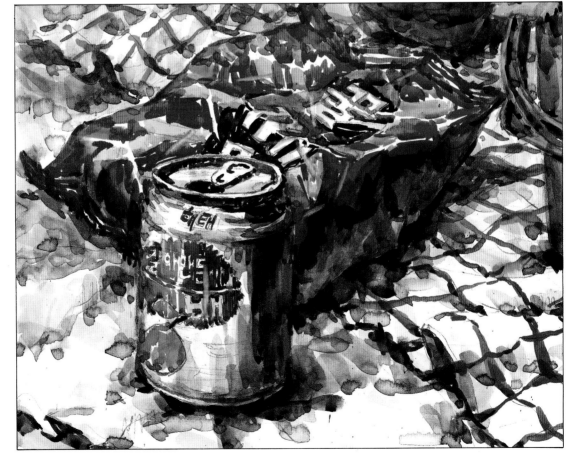

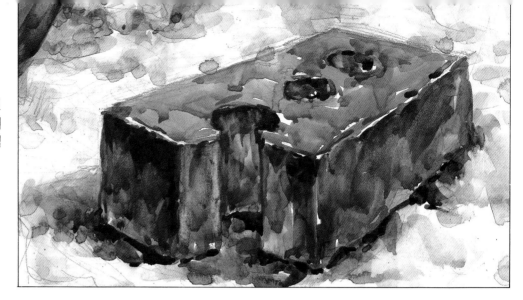

► 대체적으로 벽돌의 방향은 대각선 방향으로 구도를 잡아준다. 벽돌의 질감표현, 색감터치의 변화에 관심을 두고 살펴보기 바란다.

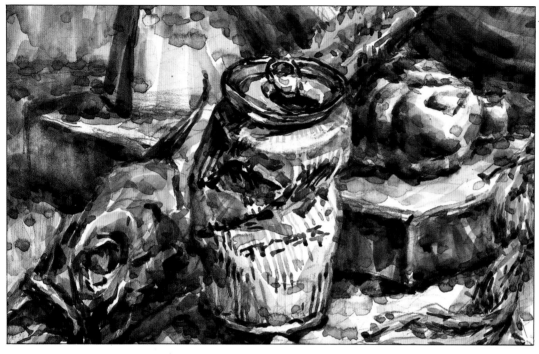

◄ 주제물체로 잡은 캔의 형태가 아주 흥미롭다. 북어와 뒷배경의 관계표현, 묘사의 정도 그리고 색감에 중점을 두도록 하자.

◄ 당근과 운동화의 모양과 위치변화에 신경을 쓰자.

▼ 사과와 억새풀의 색조 그리고 억새풀의 묘사에서 붓으로 약간 문지르면서 변화된 표현효과를 살펴보자.

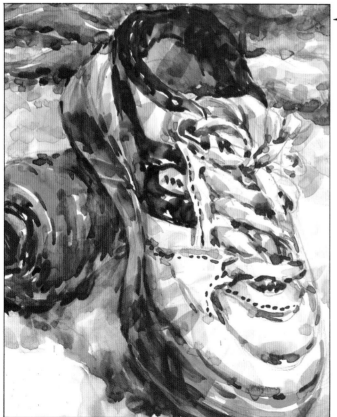

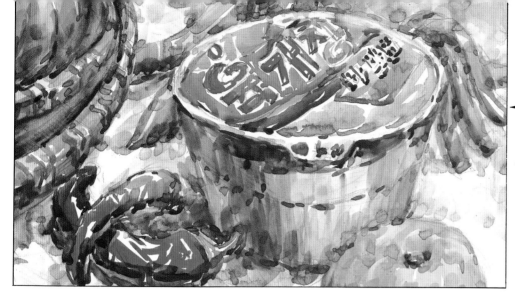

◀ 육개장의 표현에서 형태는 잡기 쉬우나 색감표현에서는 다소 어려운 점이 있다. 이때 묘사에 있어 중점을 두고 어두운 부위만 약간 더 어둡게 표현하는 것이 좋다.

▶ 은박지 접시위에 배치된 사과와 오이가 위치나 크기, 묘사에 있어서 아주 잘 된 작품이다. 특히 접시의 변화된 모양이 흥미있게 표현되었다.

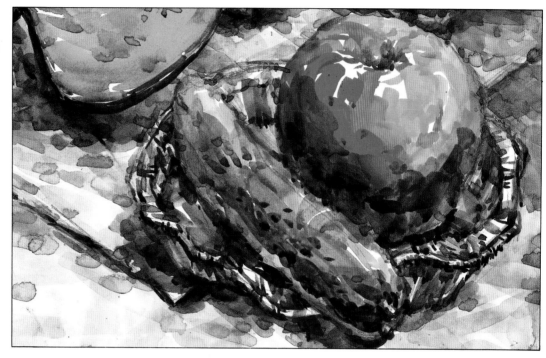

▶ 유리컵 묘사의 강약, 위치, 유리컵 뒤에서 투과되어 비춰지는 물체 표현방법 등을 자세히 살펴보자.

▼ 장미꽃을 표현하는데 있어서 색감의 변화와 꽃잎의 묘사를 잘 살펴보도록 하자.

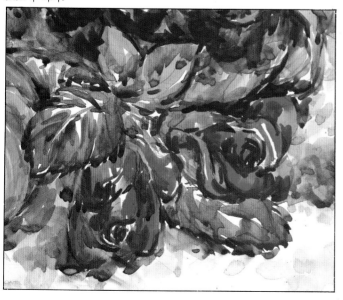

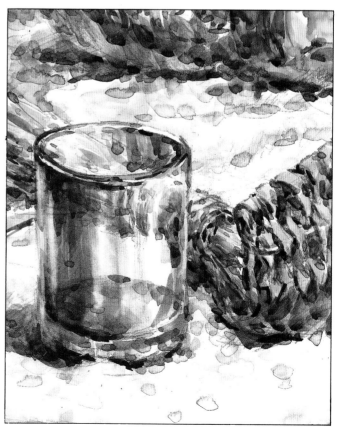

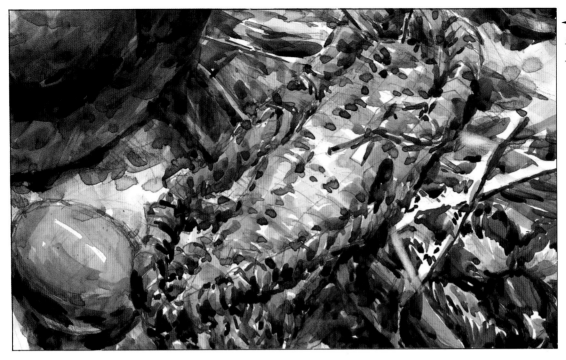

◀ 꽃다발의 길이와 짚신의 위치, 색감의 변화에 관심을 두고 살펴보자.

▶ 꽃다발의 비닐표현이 다소 어렵다. 전체를 표현하기 보다는 꽃과 줄기, 꽃잎을 2~3개쯤 주제로 설정하여 좀더 크고 정확하게 묘사하는 것이 좋다.

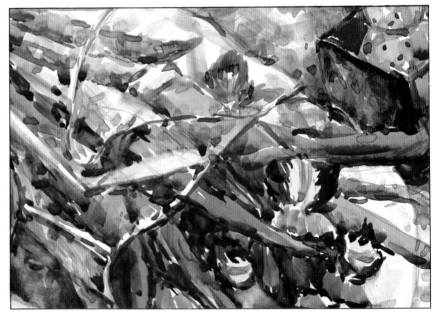

◀ 빗자루를 표현하는데 있어서 방향과 눈높이를 주의해서 설정해야 한다. 빗자루 날개 부위의 형태를 잡아서 묘사하고 색감을 처리하는데 중점을 두도록 하자.

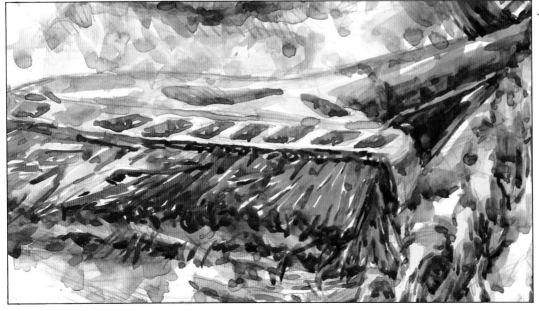

►손전등의 형태를 잡기가
다소 어렵다. 그리고 유
리를 표현할 때 눈여겨
잘 살펴보고 꽃과의 방
향을 주의깊게 관찰하자.

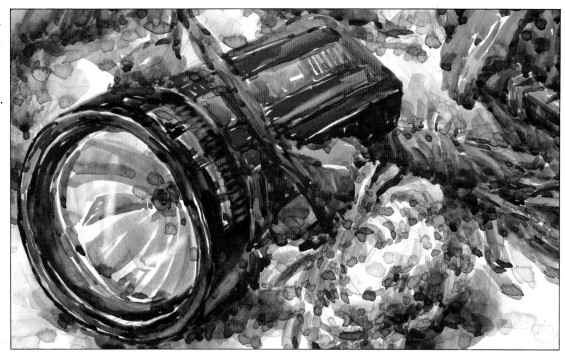

◄ 나무토막의 질감과 색감의 변화가 아주 좋
다. 어두운 부위에서 채도와의 관계, 표현의
정도, 재질의 표현도 함께 살펴보자.

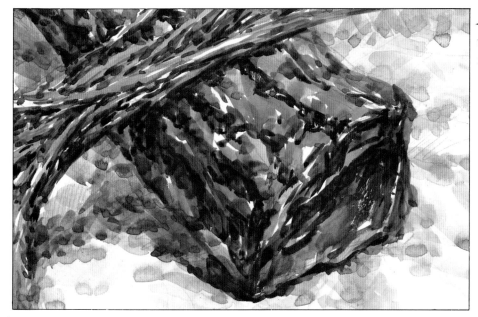

►달걀판의 형태표현이 다소
어렵다. 전체를 그리기보다
는 주체가 되는 부위를 크
게 그리고 달걀의 크기도
좀더 강조해 주도록 한다.

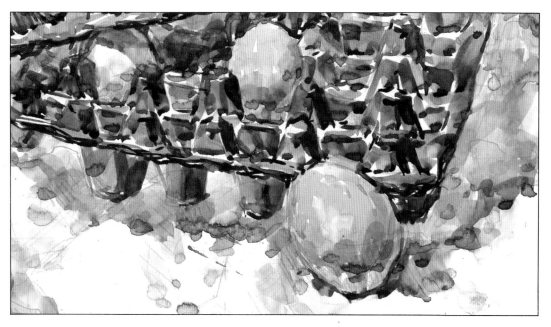

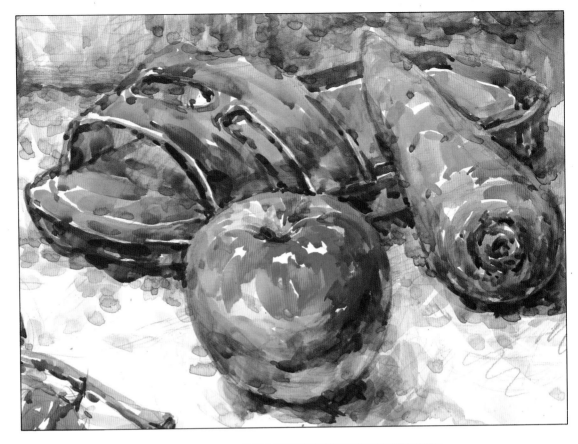

► 주제군으로서 사과, 슬
리퍼, 당근의 방향에 주
의하고 각 물체가 지니
고 있는 질감과 동일계
열의 색조변화에 신경을
써서 살펴보자.

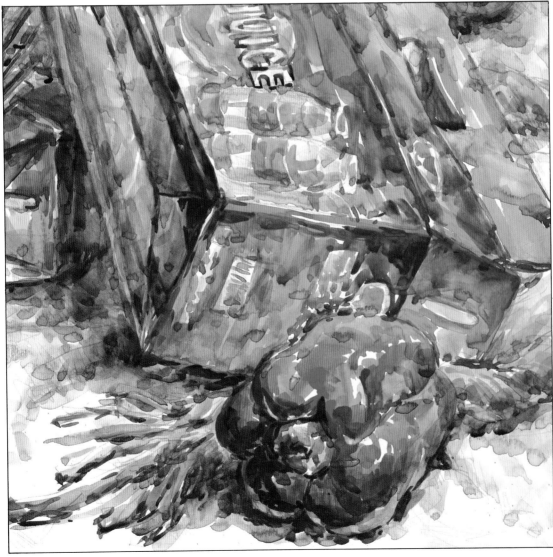

◄ 쥬스상자의 색감변화와
묘사의 정도, 질감표현에
중점을 두고 붉은피망의
색감처리에도 관심을 두었
으면 한다.

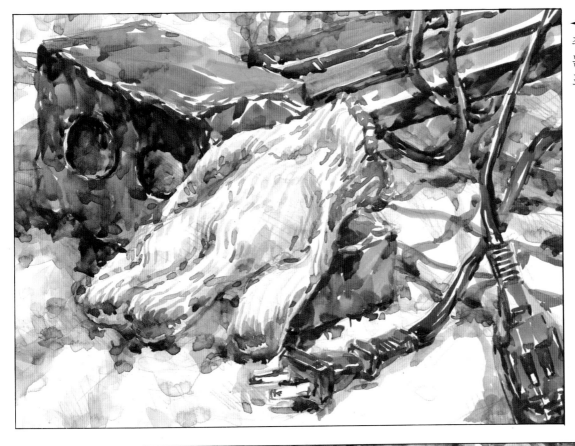

◀ 면장갑과 벽돌의 방향에
주의하고 면장갑 처리에
는 묘사가 조금 약하게
표현된 것이 아쉽다.

▶ 군화에서 보여지는 검정
색감에 치우치기 보다는 주
위배경에서 느껴지는 색채
변화에 관심을 두고서도
변화에도 중점을 두었으면
한다.

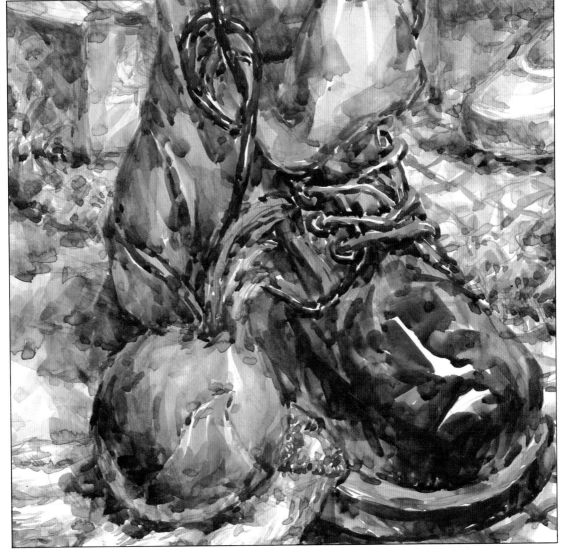

2.완성과정

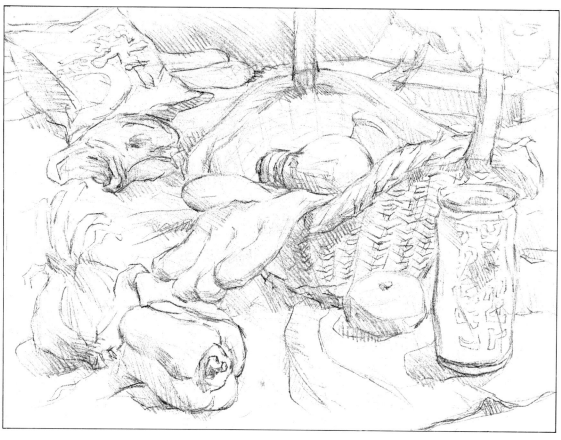

1 스케치

○ 구도설정과 공간활용

●약 5분정도 사물을 관찰하여 머리속으로 구도를 설정한다.

●주제와 부주제를 파악하고 공간활용을 최대한 확보한다.

●사물에 대한 데생력에 최대한 역점을 둔다.(특히 주제물체)

▲스케치(30분소요)

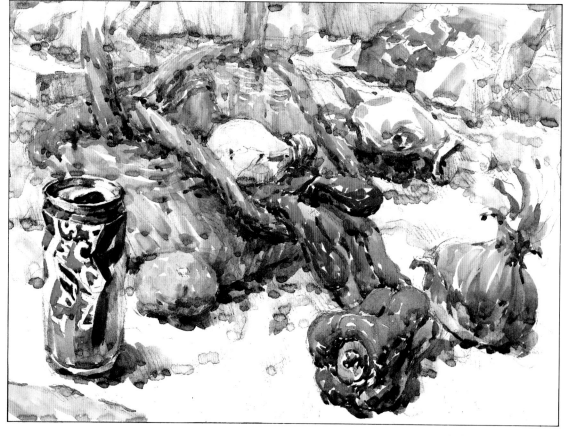

2 밑색 칠하기

○ 색감과 질감

●주제와 부주제 순으로, 전체적으로 그림을 완성시켜 간다.

●최대한 색감과 질감에 대한 표현을 의식하면서 큰면에서 작은면으로 칠해 나간다.

▲밑색칠하기(2시간소요)

③ 세부묘사

○ 양감과 밀도
차이

●전체적인 색감과 밑
색에 대한 안배를 하면
서 최대한 물체가 가지
고 있는 특징을 잘 표
현해 준다.

●주제와 부주제, 중경,
원경에 따른 묘사의 정
도차이를 잘 살펴본다.

●양감과 밀도차이를
생각하며 묘사를 해준
다.

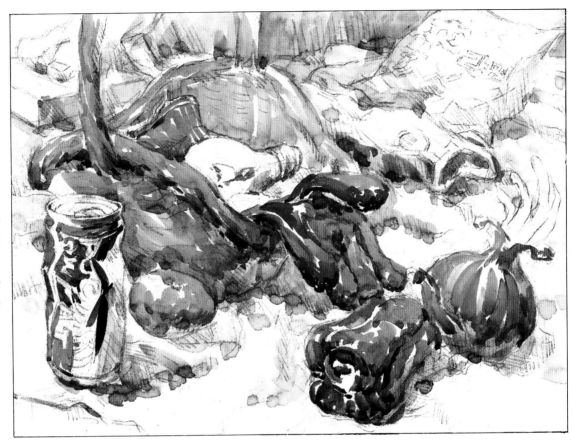

▲세부묘사 (50분－1시간소요)

④ 마무리
(완성도)

○ 전체적인
분위기

●붓의 터치가 어색하
지 않은지 살핀다.

●색감배열이 너무 강
하지 않도록 한다.

●밀도감의 안배를 적
당하게 한다.

●수채화에 필요한 물
맛이 맑게 또는 담백하
게 처리 되도록 한다.

● 전체적인 분위기가
자연스럽고 회화적 이
어야 한다.

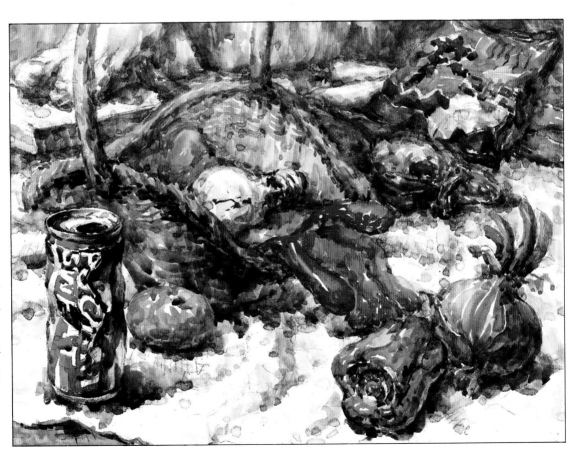

▲마무리 (30분－40분소요)

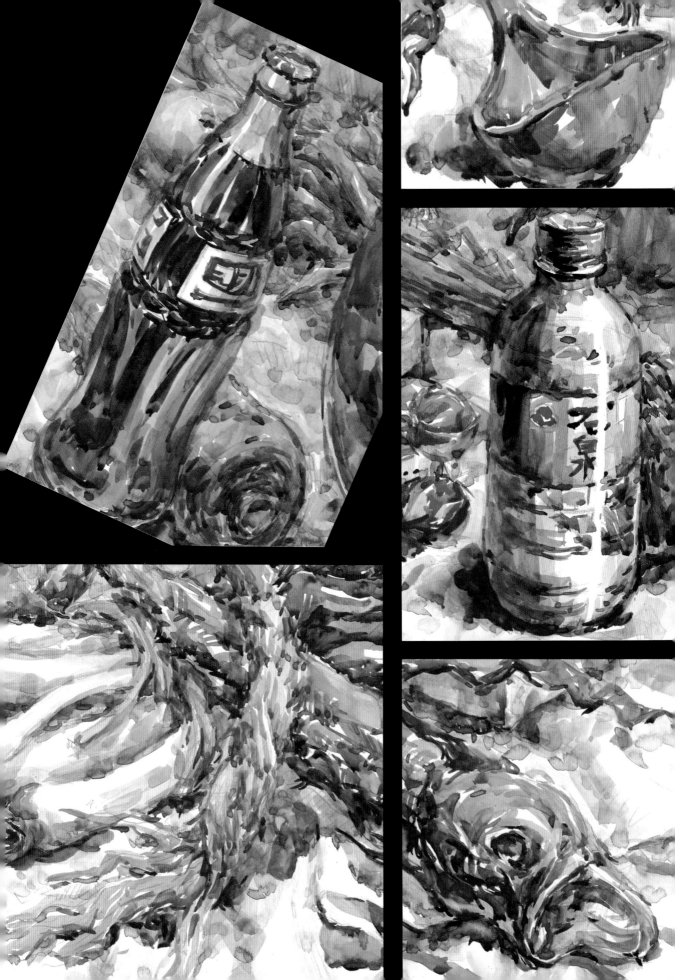

완 성 작 시 리 즈

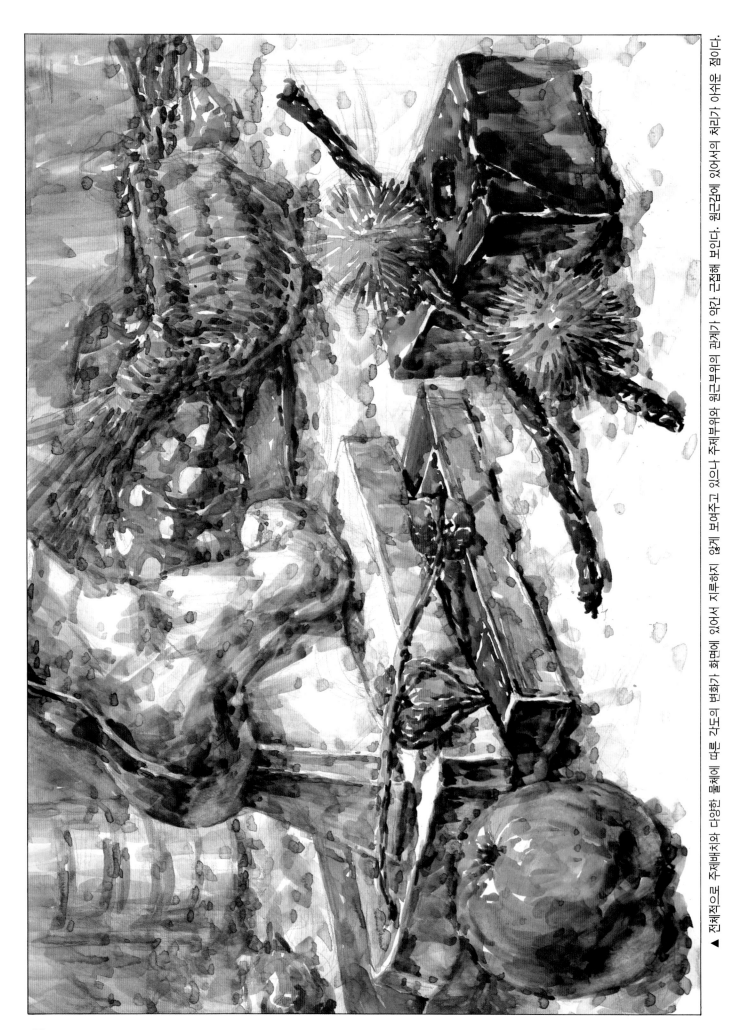

▲ 전체적으로 주제배치와 다양한 물체에 따른 각도의 변화가 화면에 있어서 지루하지 않게 보여주고 있으나 주제부위와 원근부위와 관계가 약간 근접해 보인다. 원근감에 있어서의 처리가 아쉬운 점이다.

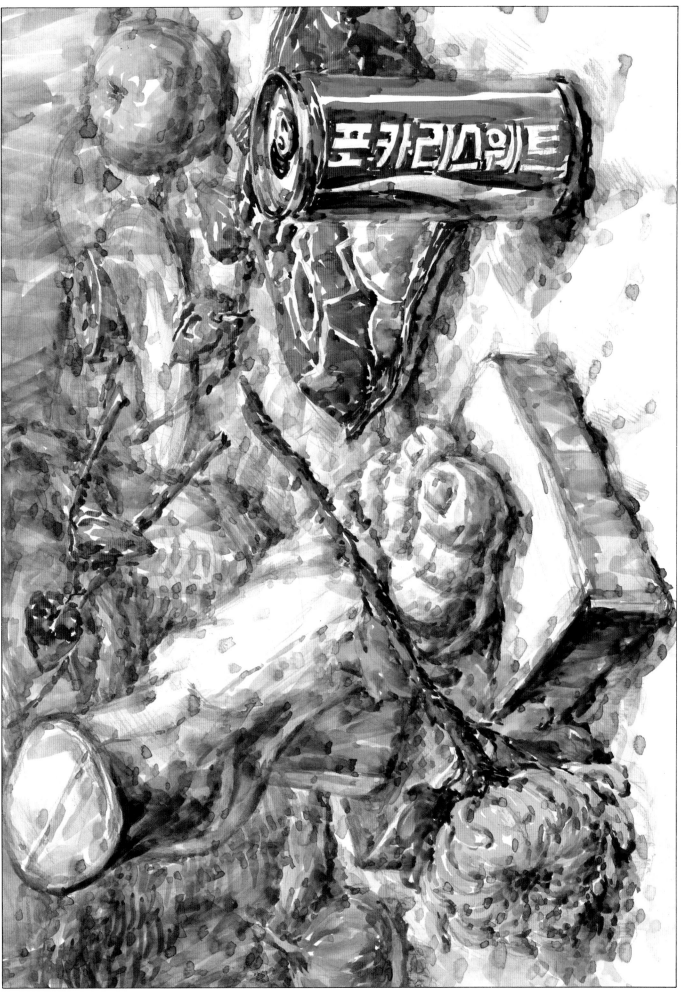

▶ 주제배치에 있어서 재미있게 표현된 작품이다. 주제부위의 밝고 국화표현이 우수하다. 주제부위의 색감이 있어서의 색감(붉은 색)표현에 있어 너무 강한 느낌이 아쉽다. 라면표현에 있어서의 색감(붉은 색)표현에 있어 너무 강한 느낌이 아쉽다.

▲ 주제부위나 빅톨표현에 있어서 양감과 색감이 우수하게 표현되었다. 그러나 앞에 놓여있는 육계장과 뒷 배경의 밀도감이 차이가 없어보여 조금 무거운 느낌을 준다.

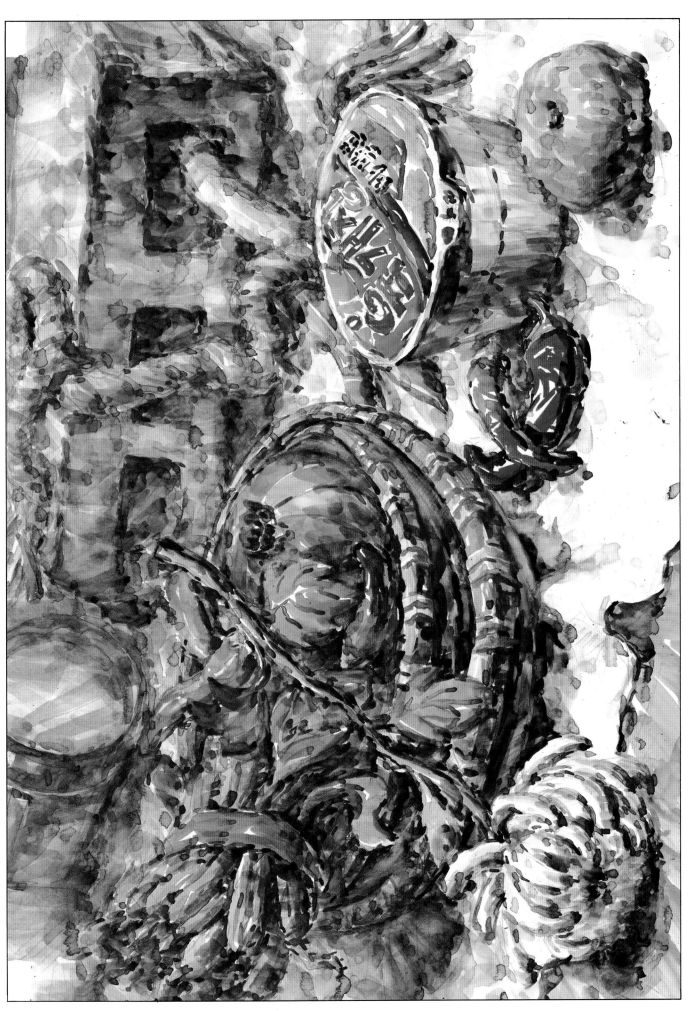

▶주제군의 묘사나 분위기는 좋으나 윈근에 나타나는 물체가 다소 부자연스러운 느낌을 준다.

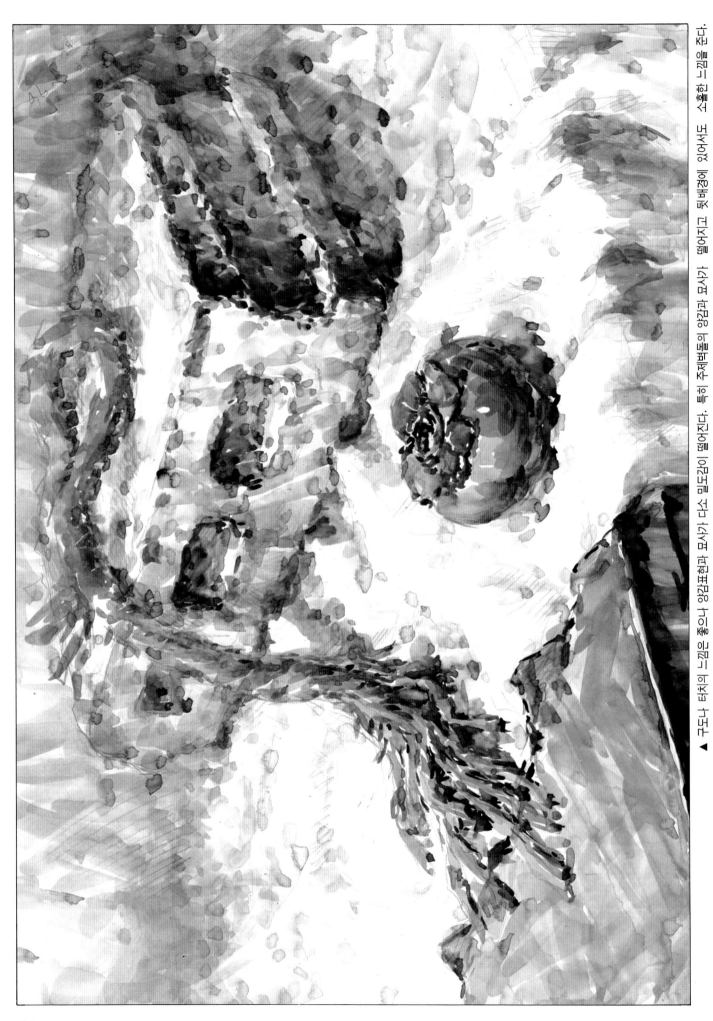

▲ 구도나 터치의 느낌은 좋으나 양감표현과 묘사가 다소 밀도감이 떨어진다. 특히 주제벽돌의 양감과 묘사가 떨어지고 뒷배경에 있어서도 소홀한 느낌을 준다.

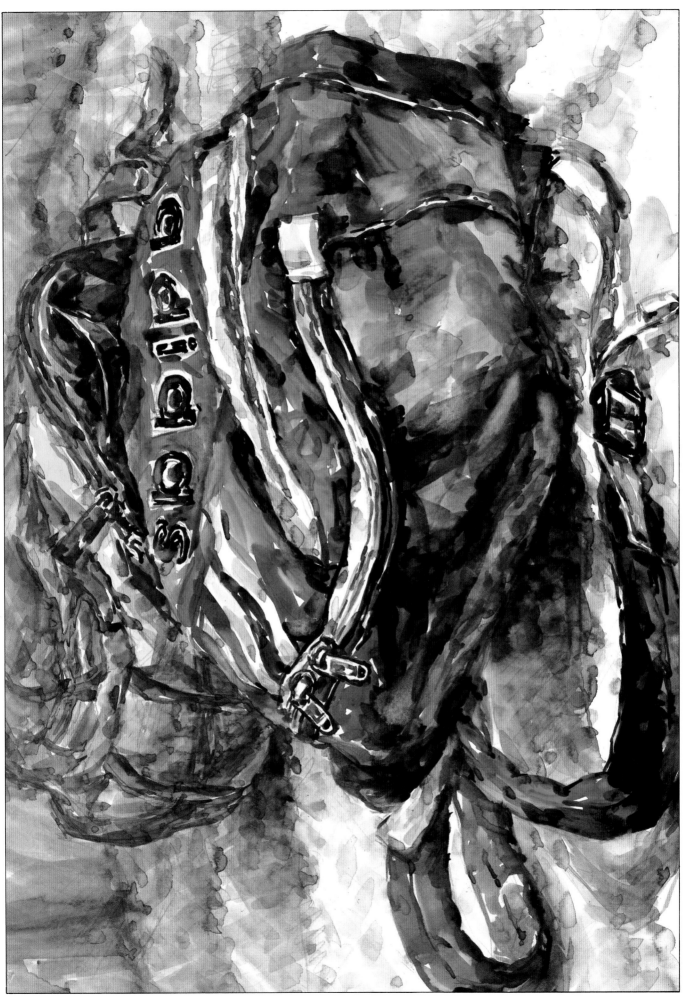

▶ 물체표현에 있어서 색감의 변화, 물이 맛이 있으나 물체의 묘사나 밀도감에 있어서 다소 부족한 점이 든다.

▲ 화면변화에 있어 시점표현이 재미있는 그림이다. 그러나 나 왼쪽의 감자와 복주머니, 그리고 피망이 표현과 색감표현이 엇갈하다. 좀 더 맑은 색감표현으로 채색됐으면 한다.

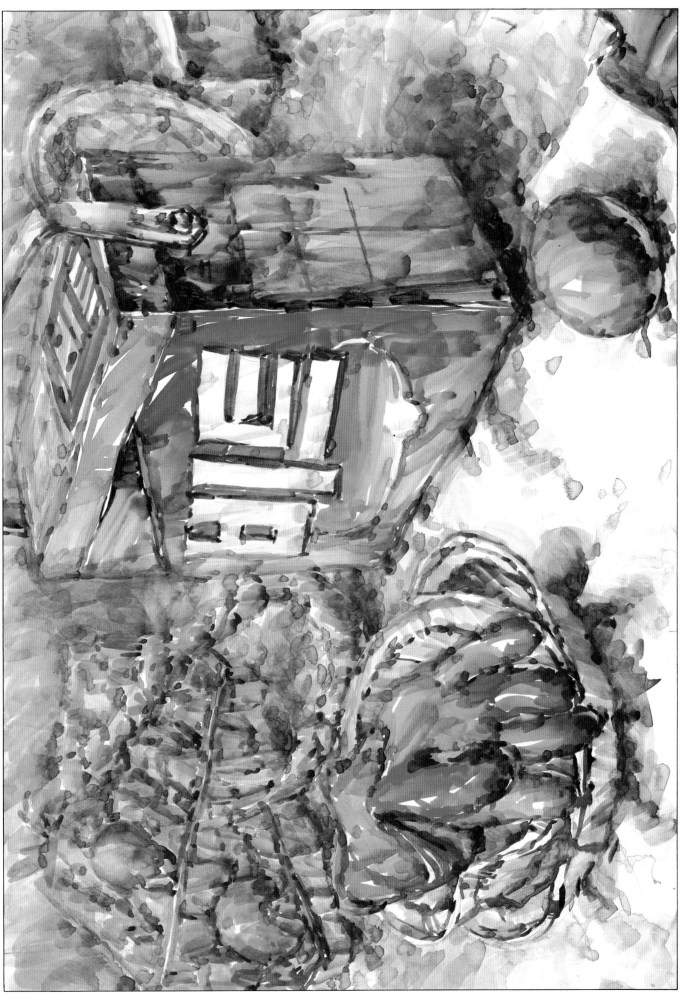

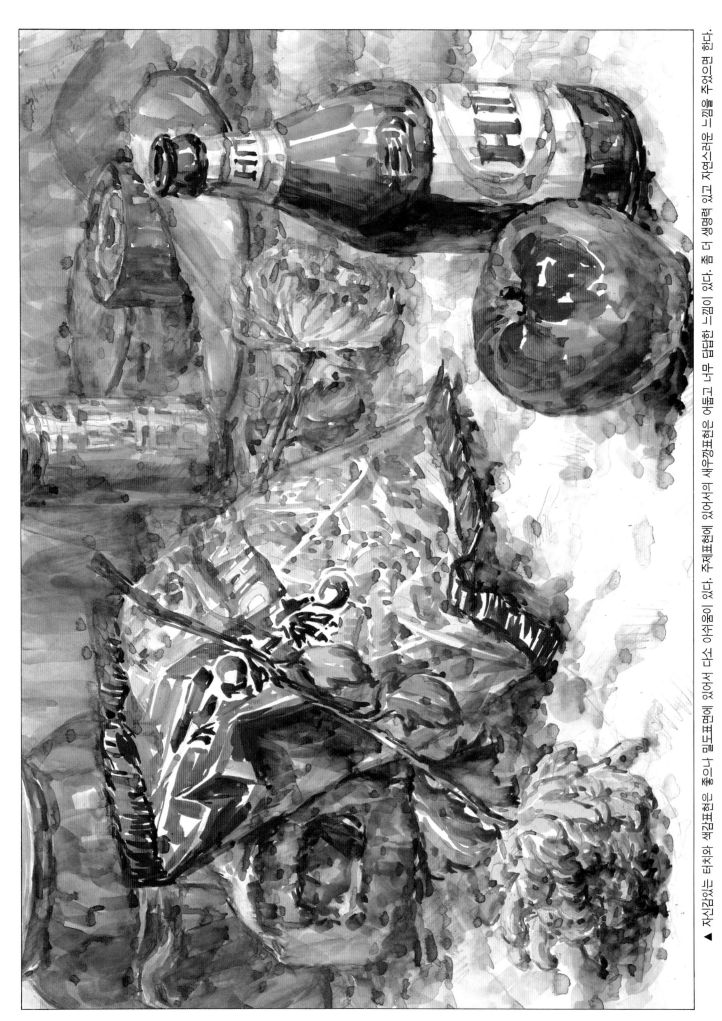

▲ 자신감있는 터치와 색감표현은 좋으나 밀도표현에 있어서 다소 아쉬움이 있다. 주제표현에 있어서의 세우강표현은 어둡고 너무 답답한 느낌이 있다. 좀 더 생명력 있고 자연스러운 느낌을 주었으면 한다.

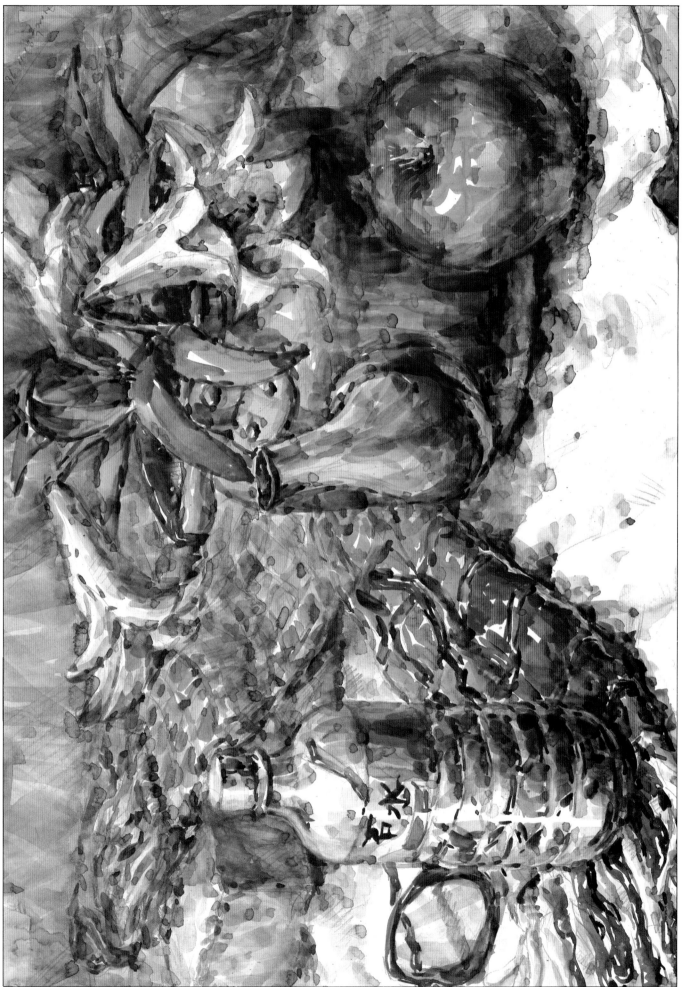

▶ 삼각형구도의 기본이 되는 그림이다. 전체적으로 밀도나 양감, 강약의 변화는 좋으나 주전자와 사과의 처리에서 사과의 색감(붉은 색)부분이 약간 강한 느낌이 든다.

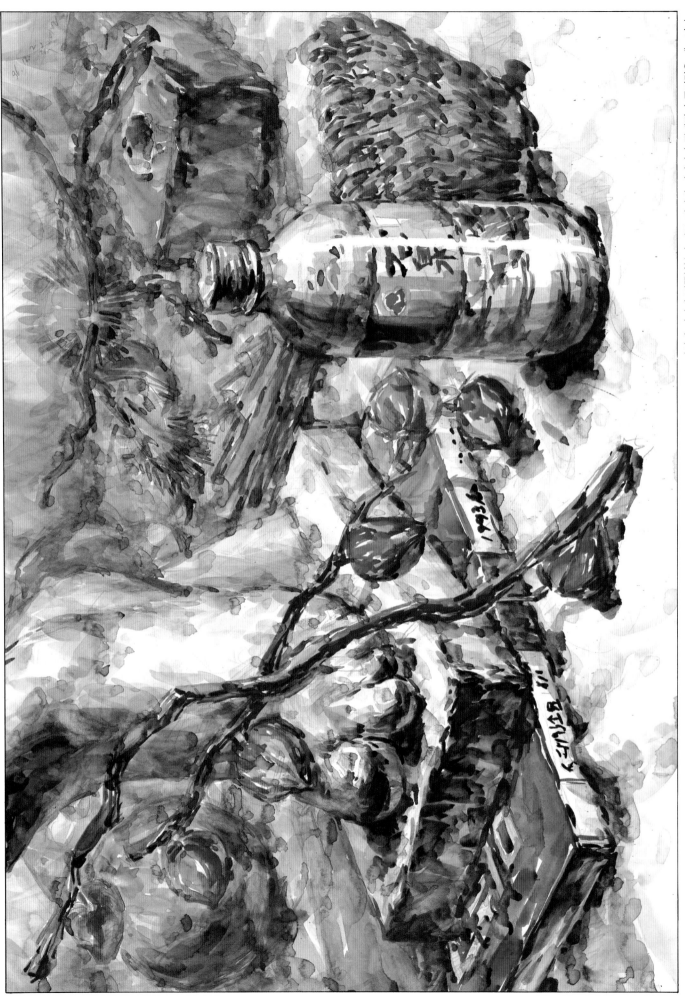

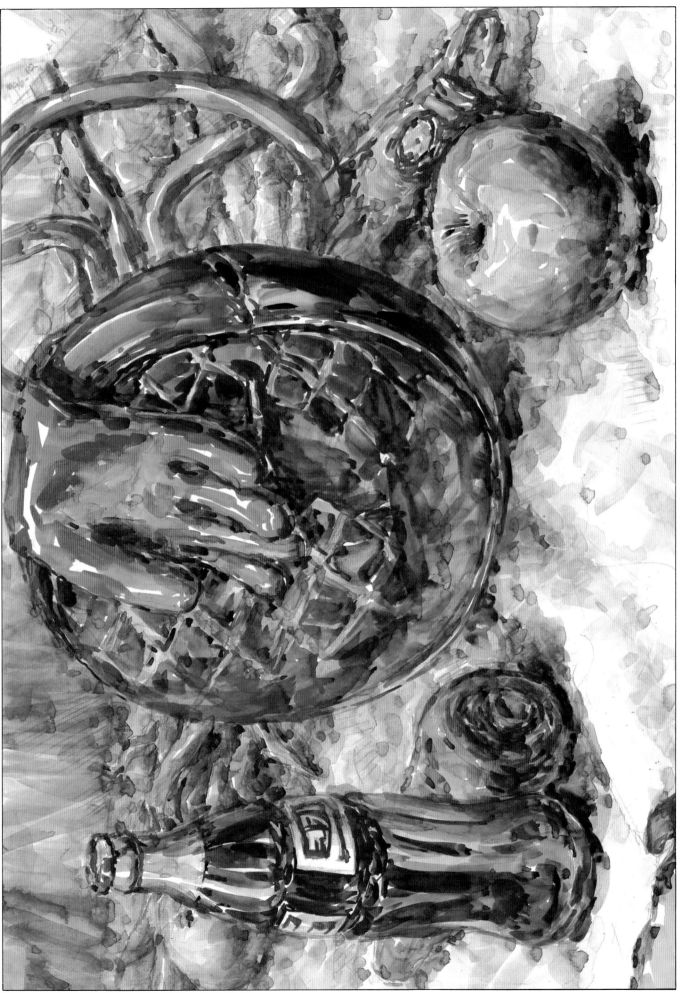

▶ 입시생으로서 좋은 작품이라 본다. 주제 의자의 색채표현 그리고 전체적인 밀도와 양감이 좋다. 의자 밑부위에서 밀도감이 조금 떨어진게 흠이다.

▲ 작은 터치와 겹침을 이용한 성실한 표현이 돋보이고 근경과 원경물체의 공간감 조절이 매우 우수하다.

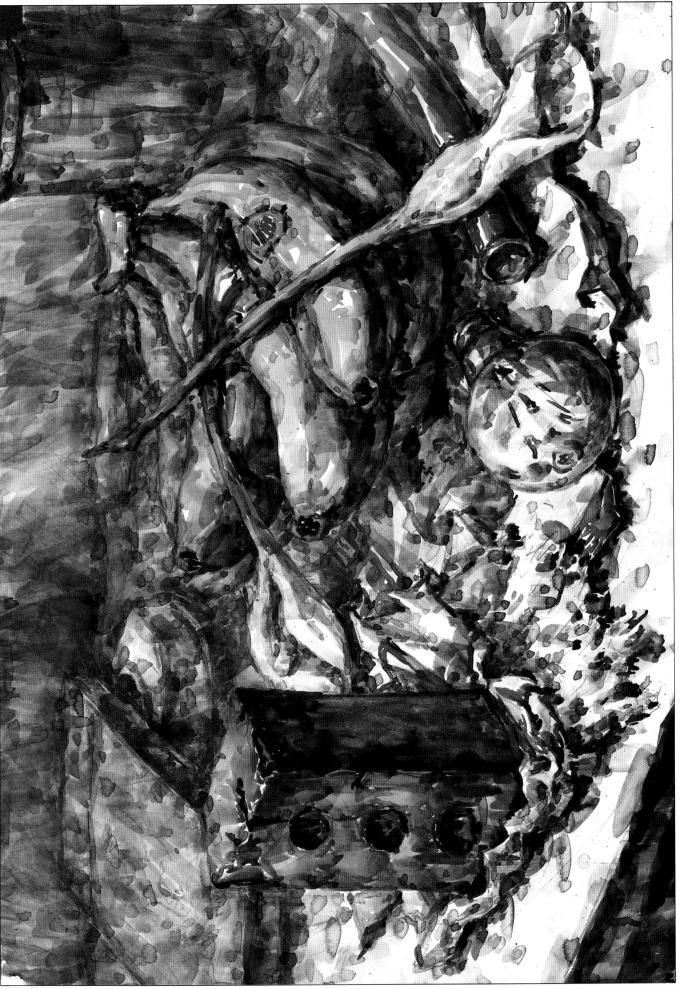

▶밀도감이 돋보이는 그림이다. 특히 벽돌을 표현한 점과 기타 물체표현에 따른 성실도에 있어서 뛰어난 작품이다. 그러나 다소 소홀한 점이 있다면 벽돌 밑에 깔려있는 물체가 무엇인지 알수없게 표현된 점이 아쉽다.

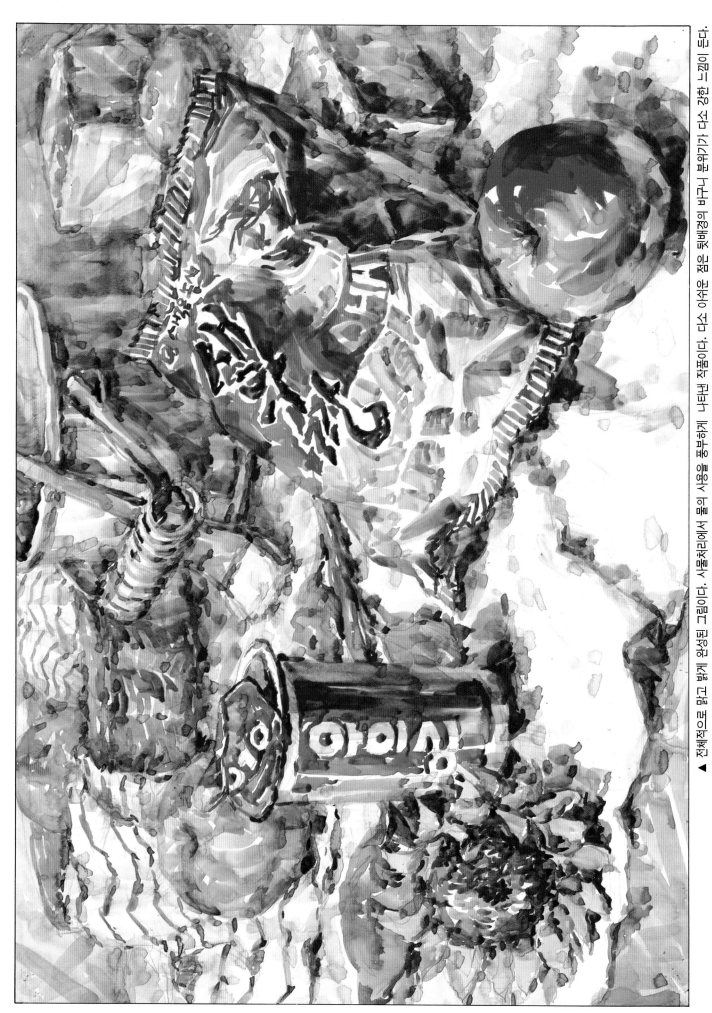

▲ 전체적으로 맑고 밝게 완성된 그림이다. 사물처리에서 물의 사용을 풍부하게 나타낸 작품이다. 다소 어려운 점은 뒷배경의 바구니 분위기가 다소 강한 느낌이 든다.

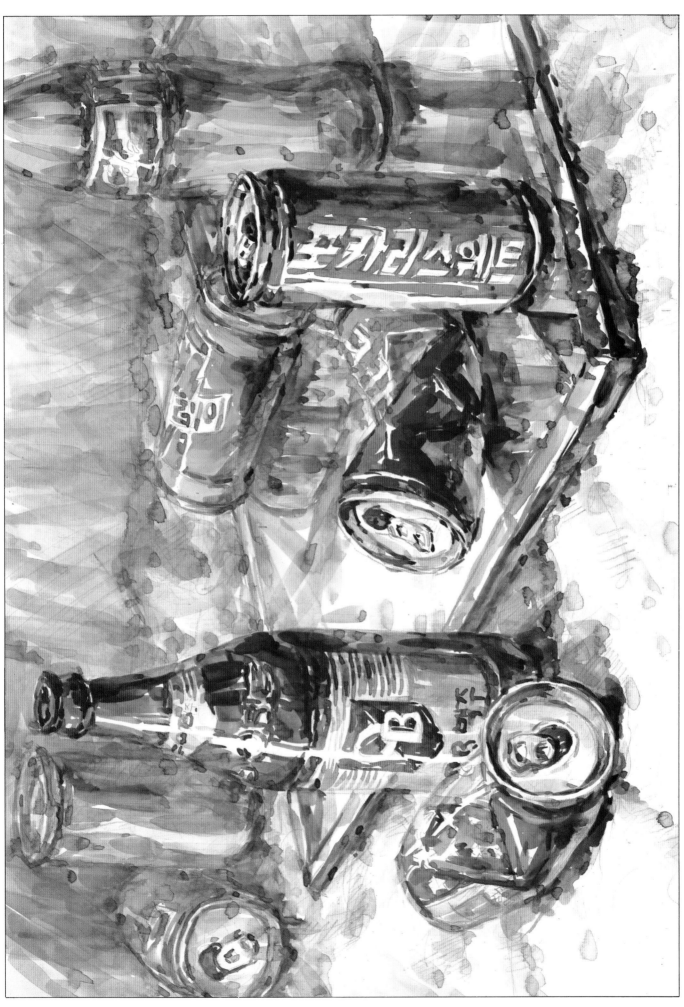

▶ 캔류와 병류의 작은 물체에 있어 구도와 변화가 재미있는 작품이다. 질감이나 터치의 맛이 우수하다.

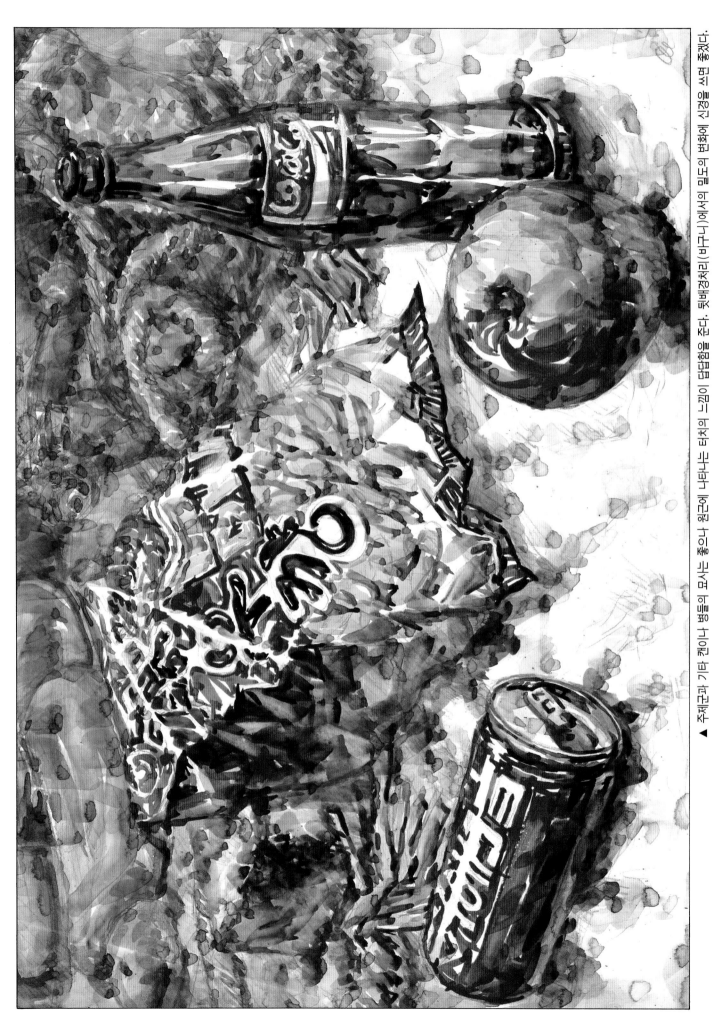

▲ 주제군과 기타 캔이나 병들의 묘사는 좋으나 원근에 나타나는 터치의 느낌이 답답함을 준다. 뒷배경처리(바구니)에서의 밀도의 변화에 신경을 썼으면 좋겠다.

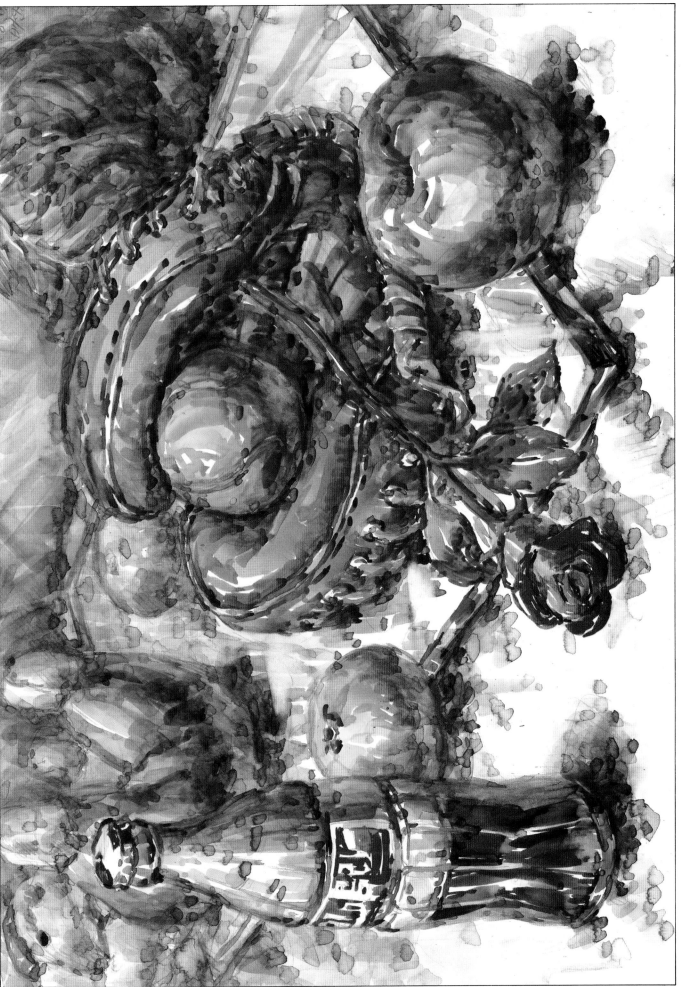

▶ 세련됨보다는 다소 성실한 느낌을 주는 그림이다. 특히 수채화의 물맛이 잘 표현됨이 좋으나 사과와 테니스공 그리고 양배추의 녹색계열의 밀도와 색감변화에 다소 약한 느낌이 든다.

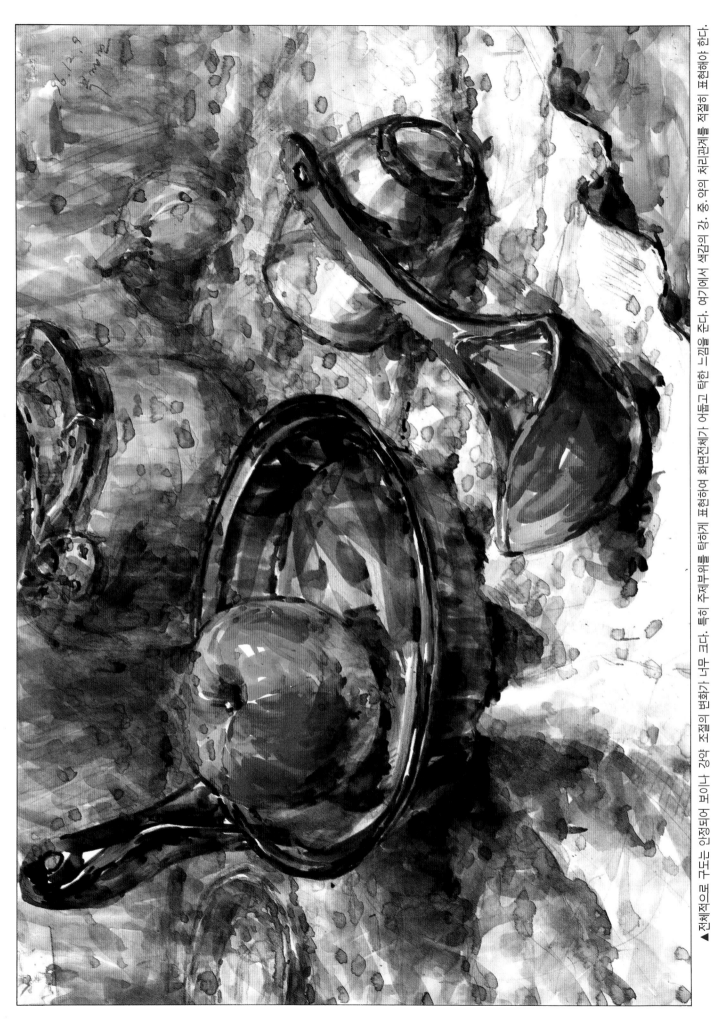

▲ 전체적으로 구도는 안정되어 보이나 강의 조절의 변화가 너무 크다. 특히 주제부위를 탁하게 표현하여 화면전체가 어둡고 탁한 느낌을 준다. 여기에서 색감의 강·중·약의 처리관계를 적절히 표현해야 한다.

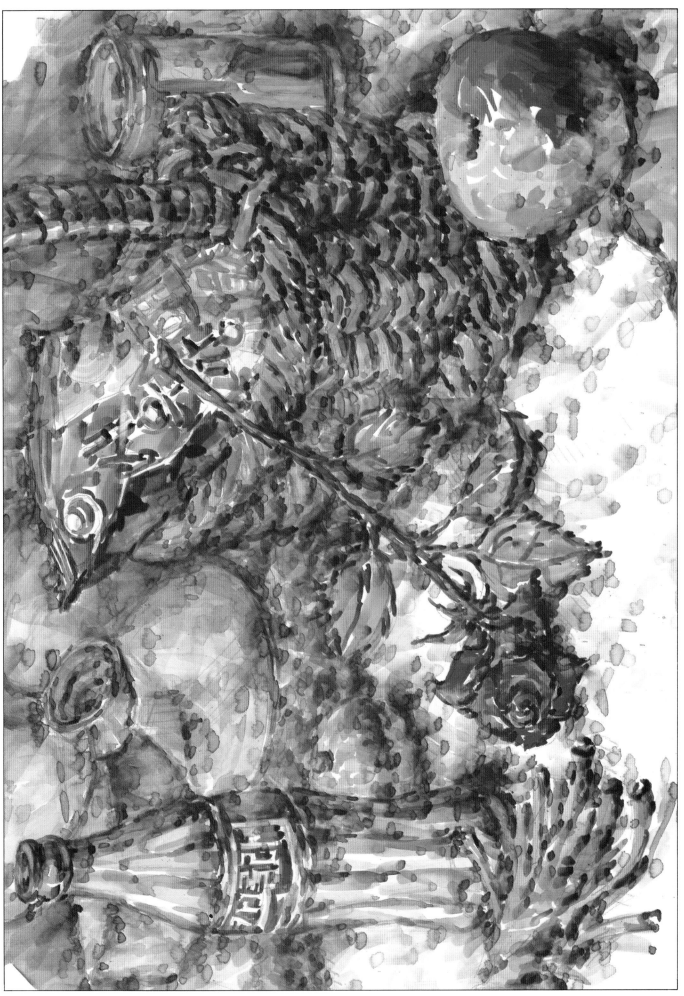

▶ 전체적인 완성도는 높으나 주제의 물체에 따른 공간감이 없어 다소 답답함을 준다. 물체의 묘사나 표현은 아주 좋다.

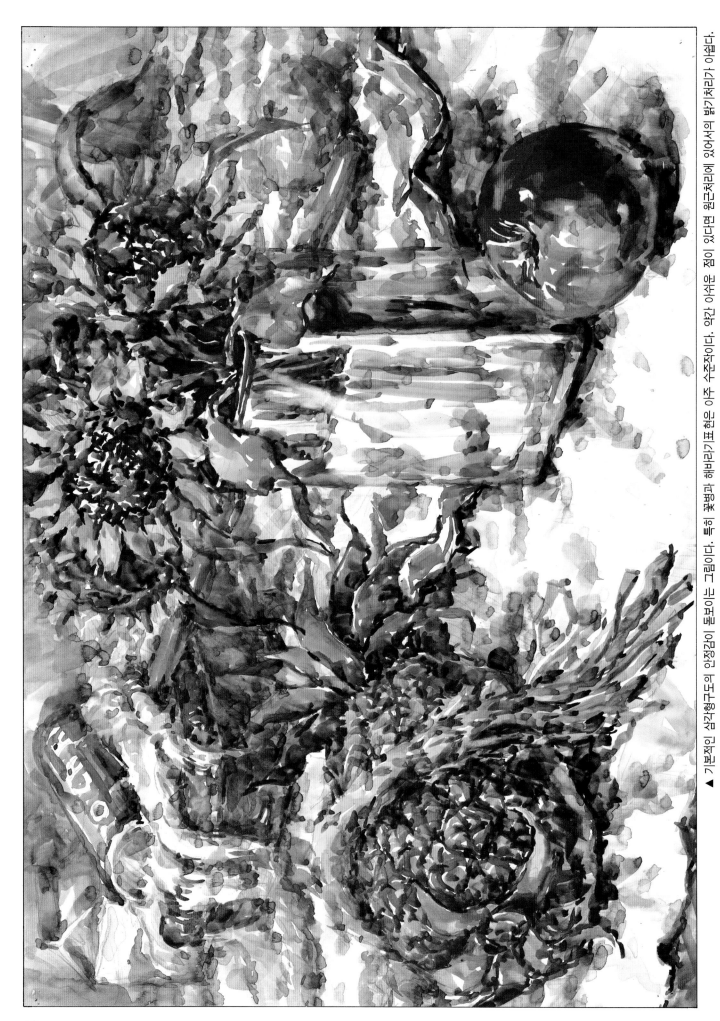

▲ 기본적인 삼각형구도의 안정감이 돋보이는 그림이다. 특히 꽃병과 해바라기표현은 아주 수준작이다. 약간 아쉬운 점이 있다면 원근처리에 있어서의 밝기처리가 어렵다.

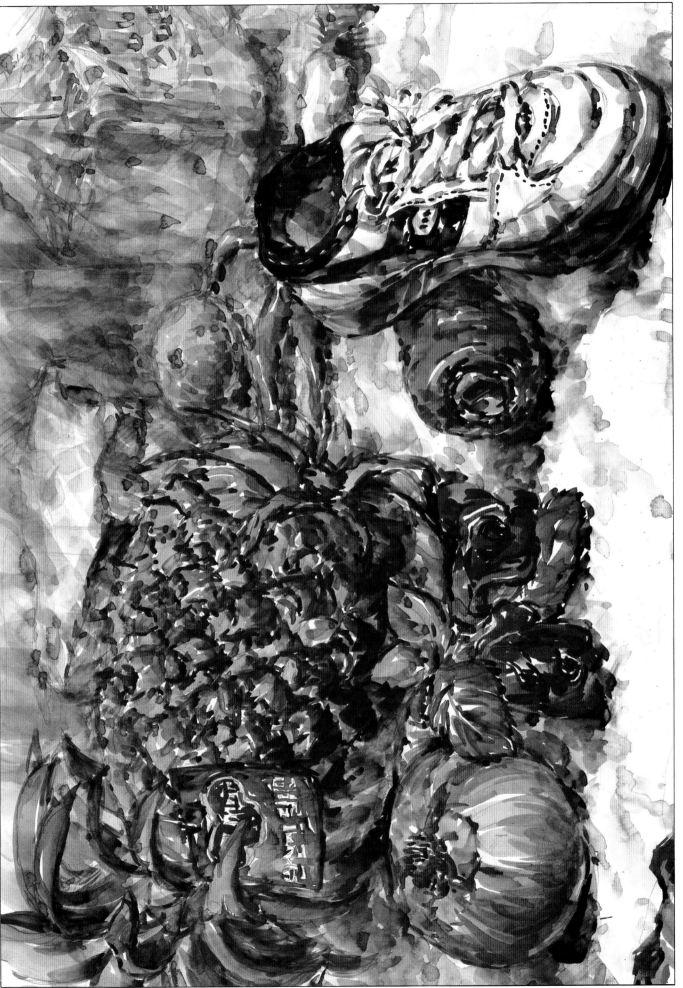

▶ 구도에 있어서 안정감에 약간 산만한 점이 있는 그림이다. 파인애플과 장미꽃, 그리고 양파의 관계에 산만한 점이 있다. 주제주위에 부제선택이 자연스럽게 처리되지 못한 점이 아쉽다.

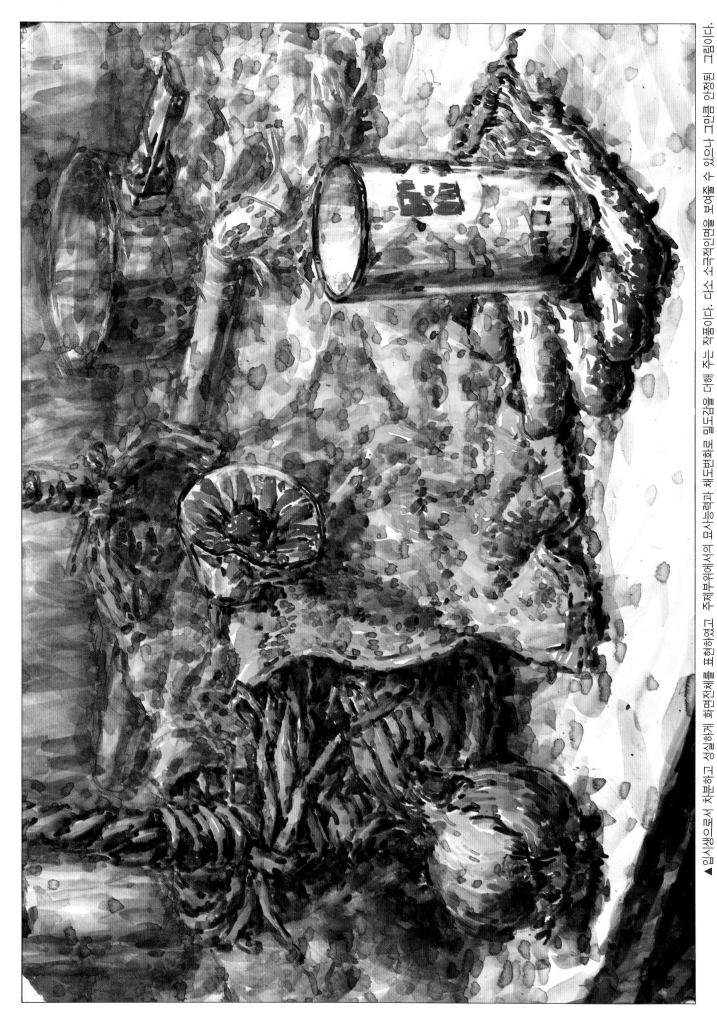

▲입시생으로서 차분하고 성실하게 화면전체를 표현하였고 주체부위에서의 묘사능력과 채도변화로 밀도감을 더해 주는 작품이다. 다소 소극적인면을 보여줄 수 있으나 그만큼 안정된 그림이다.

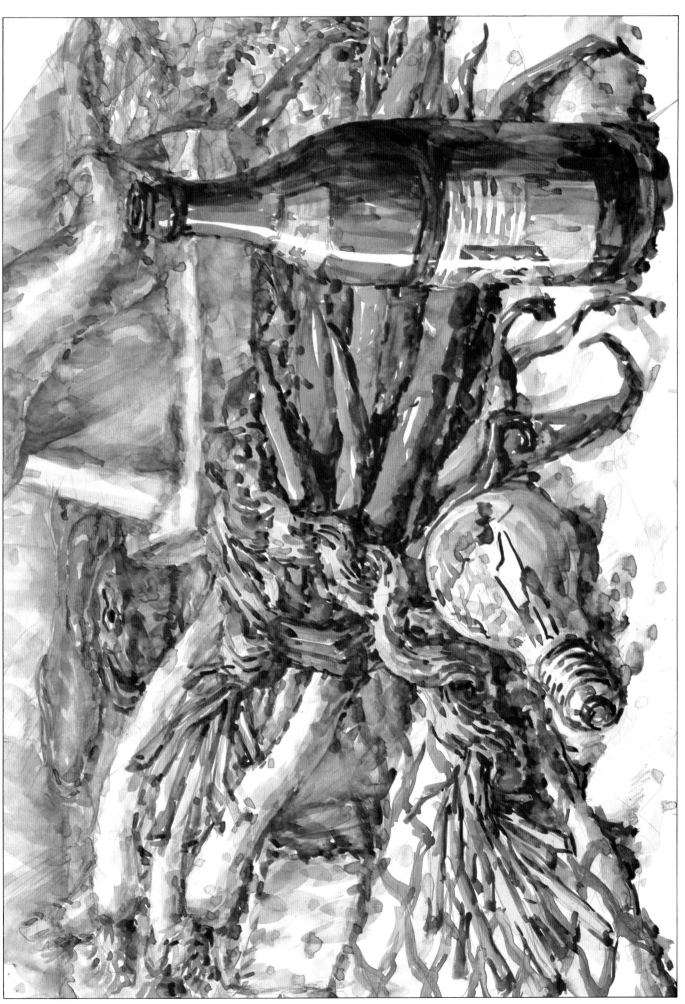

▶ 전체적인 형태나 구도는 세련되나 뒷배경 처리에 있어서 다소 성실함이 떨어진다. 뒷배경 처리에 있어서, 분위기의 조화에 신경을 쓰면 좋은 그림이라 본다.

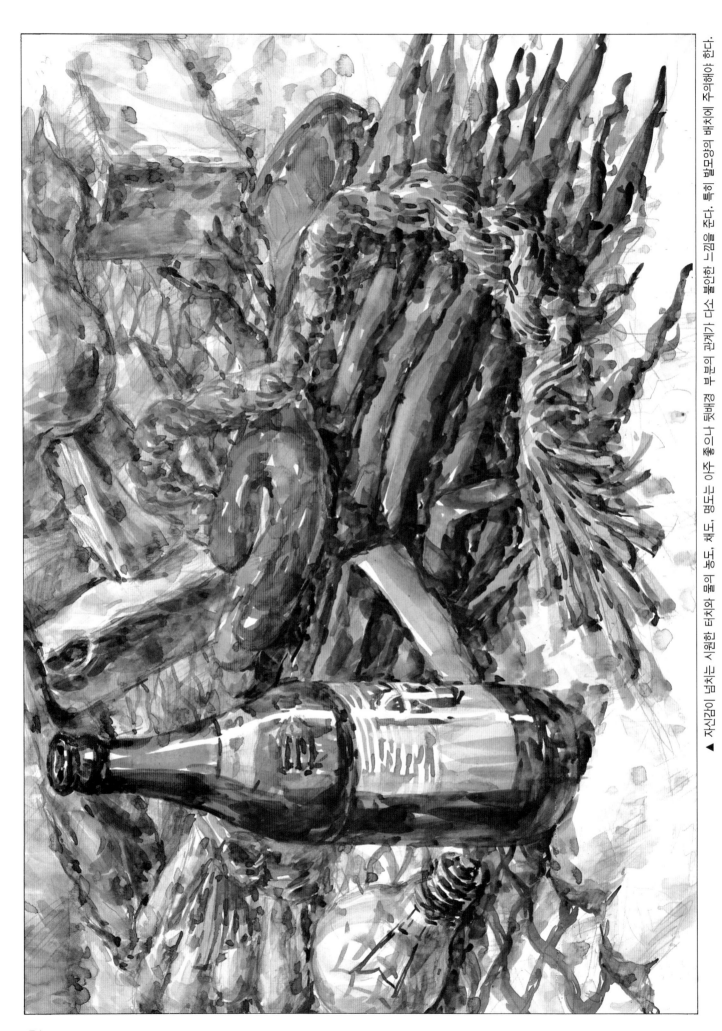

▲ 자신감이 넘치는 시원한 터치와 물의 농도, 채도, 명도는 아주 좋으나 뒷배경 부분의 판게가 다소 불안한 느낌을 준다. 특히 발모양의 배치에 주의해야 한다.

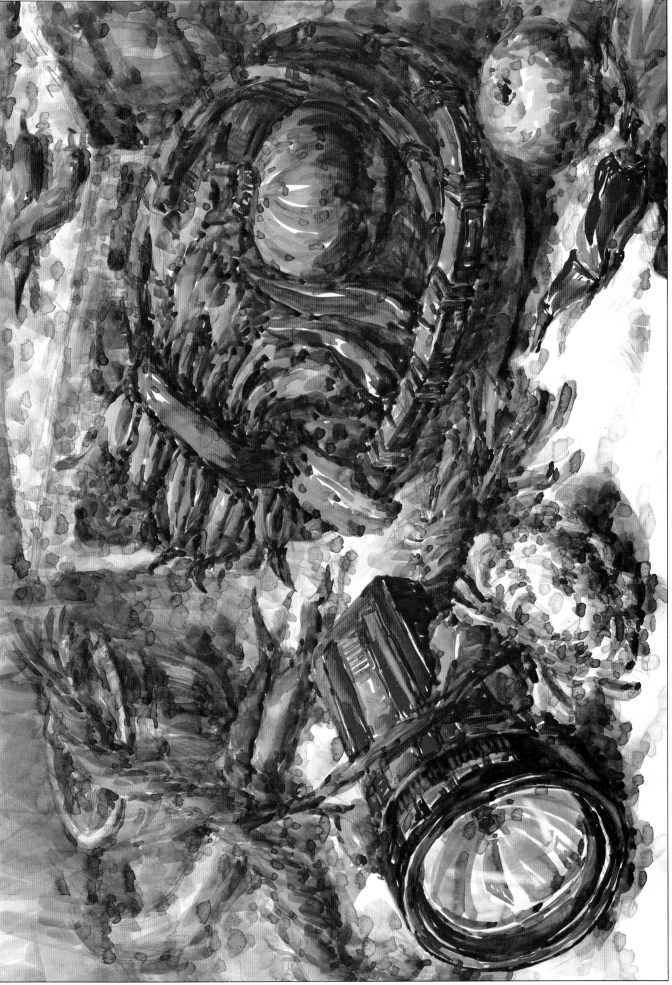

▶ 이주 성실한 작품이다. 물체 하나하나에 신경을 쓴 작품으로 그림을 배우는 학생으로 참고해야 할 작품이다. 다소 아쉬움이 있다면 순전등과 주제 바구니의 형태감이 다소 떨어진다.

▲ 전체적으로 물의 맛이나 밀도의 차이에 따른 원근표현이 우수하다. 바나나 주의에 및 배경처리에서 약간 탁하게 처리됨이 아쉽다.

▶ 물체표현에 충실한 느낌을 주는 그림이다. 그러나 물의 맛이나 터치의 변화, 밀도감 전체 화면상에 다소 경직되고 담담하며 구도설정에 있어서 주제주위에 있는 부제들이 근접해 있다.

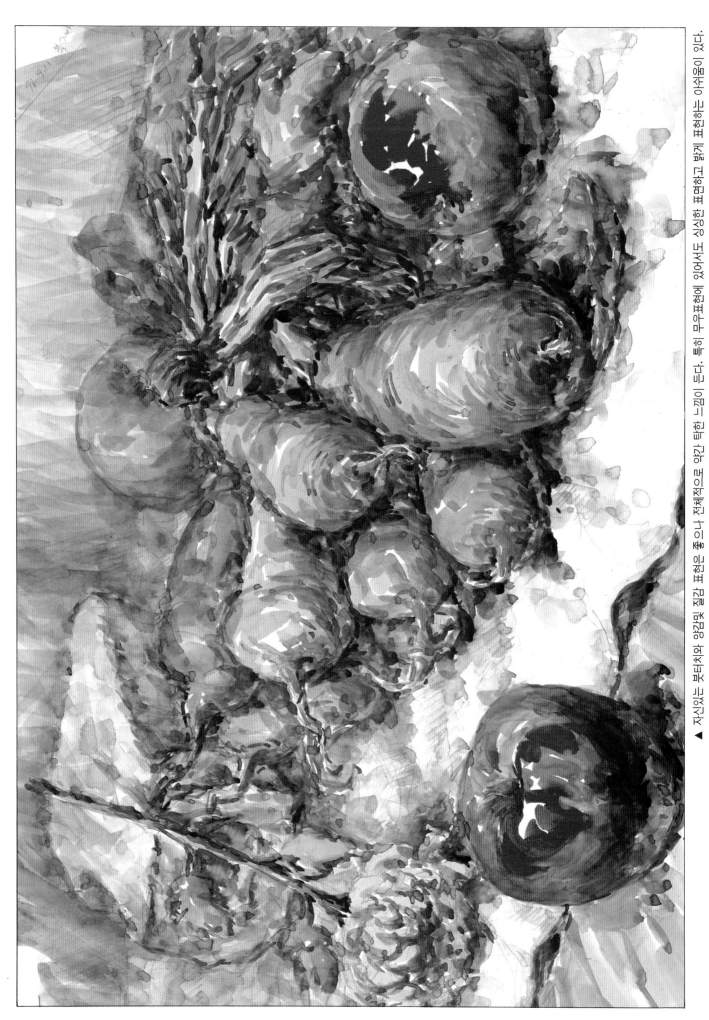

▲ 자신있는 붓터치와 앙감및 질감 표현은 좋으나 전체적으로 약간 턱한 느낌이 든다. 특히 무우표현에 있어서도 싱싱한 성장한 표면이고 밝게 표현하는 것도 아쉬움이 있다.

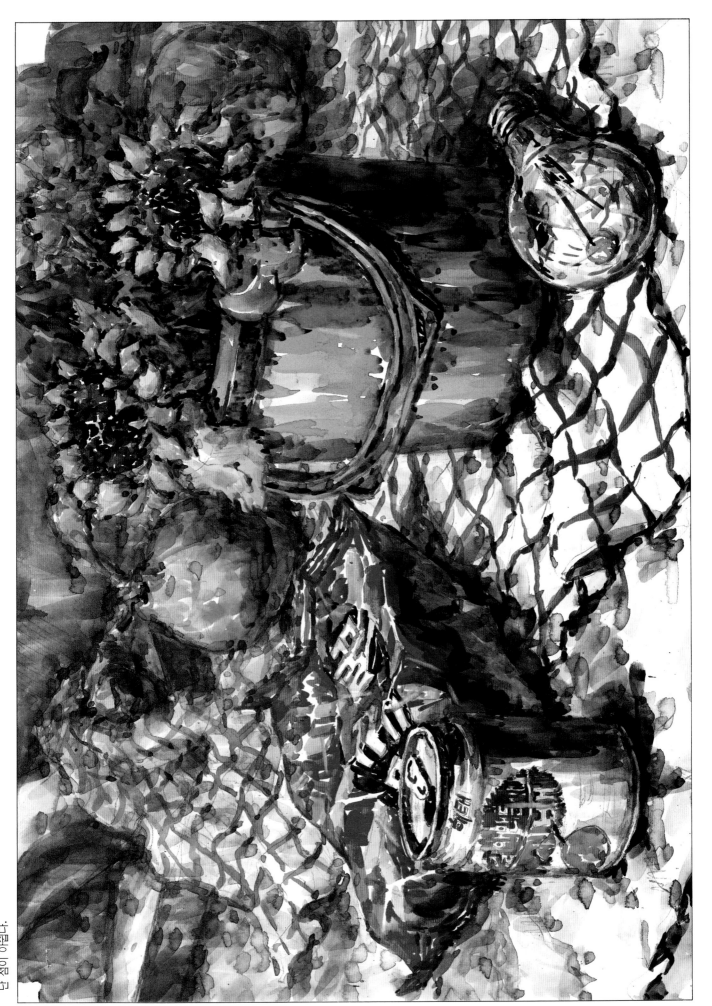

▼플라스틱통과 꽃을 주제로 색상이 색다른 종이 표사가 깊은 색감이다. 녹이 슨을 표현하는데 뒤에 바탕색이 섰어서 단풍감이 좀 나타나 있다. 그러나 빠져나와 근간함이 좀 나타나 있다. 무어 좀 너무에 다녀 표현되어 번화되 나와가 난듯 표면돼미 번화되 좀은색감이 좀은색감이 나타나 다녀

난 점이 이쉽다.

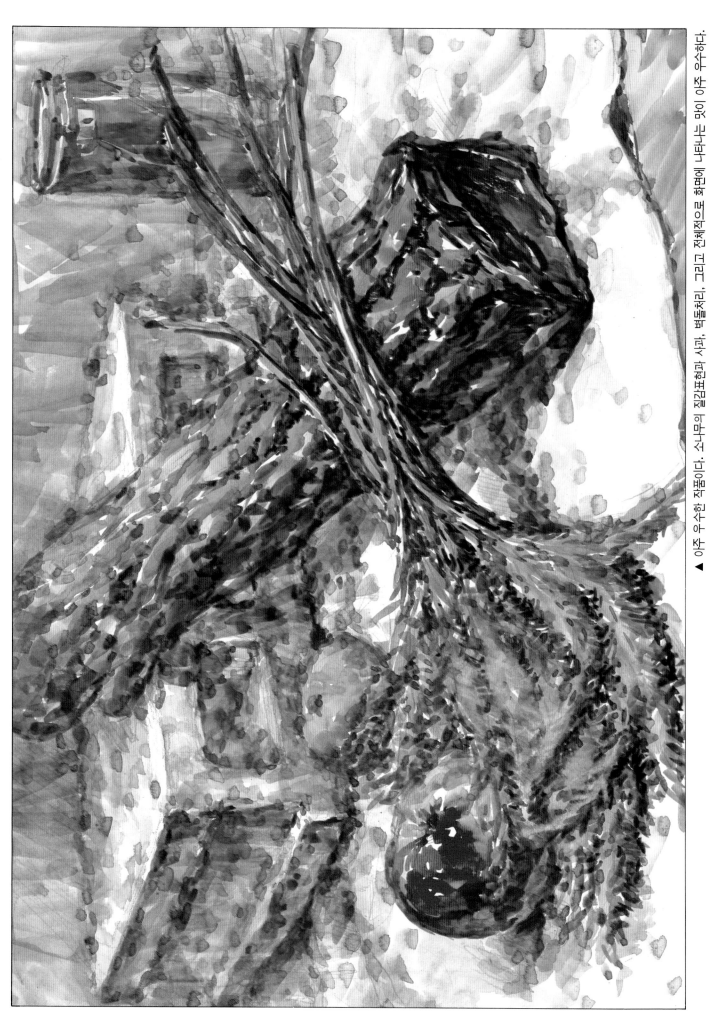

▲ 아주 우수한 작품이다. 소나무의 질감표현과 사과, 벽돌처리, 그리고 전체적으로 화면에 나타나는 맛이 아주 우수하다.

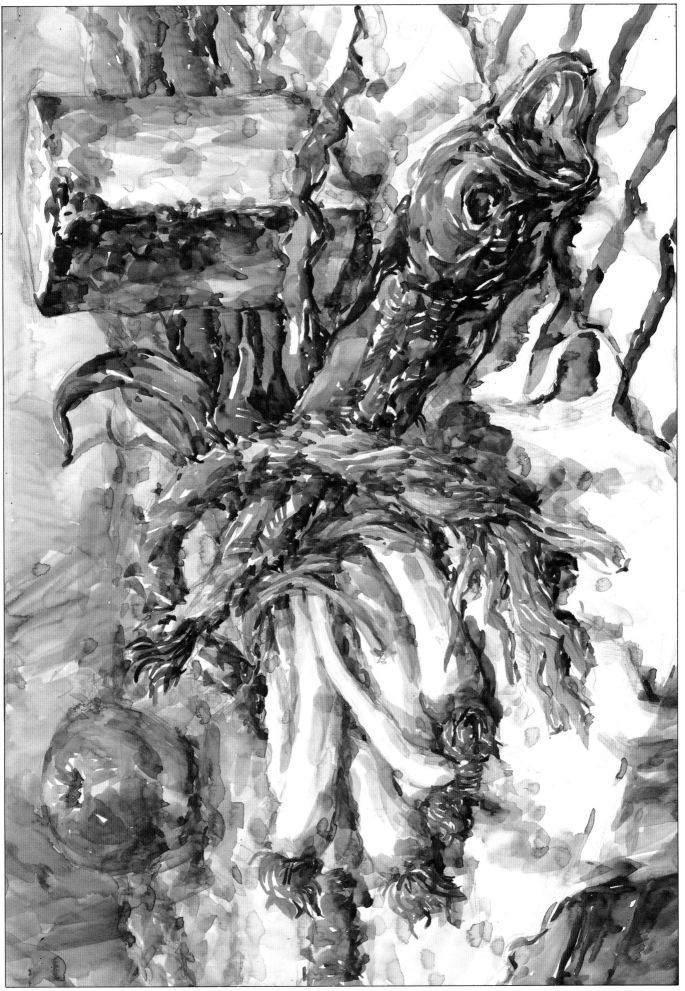

▶ x자 구도로서 시원한 느낌이 든다. 물감의 농담표현은 우수하나 구도에 따른 산만한 느낌을 줄 수 있는 그림이다. 그리고 명태, 파의 표현이 시원하다.

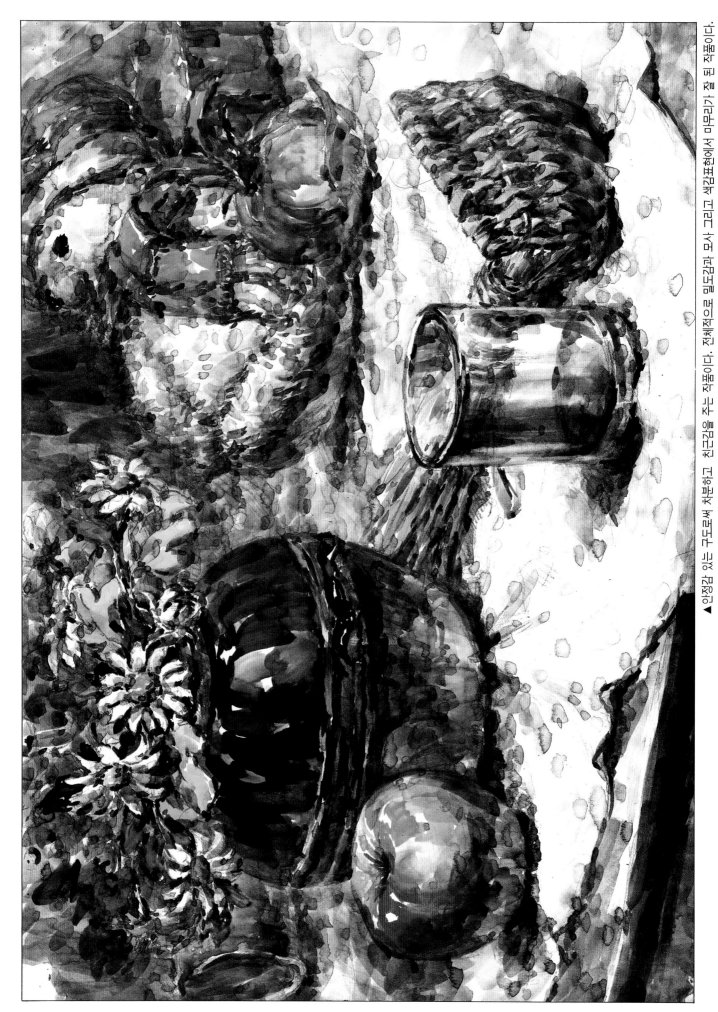

▲안정감 있는 구도로써 차분하고 친근감을 주는 작품이다. 전체적으로 밀도감과 그리고 색감표현에서 모사 마무리가 잘 된 작품이다.

▶ 전체적인 화면 구성능력과 공간감표현과 구도의 안정감이 돋보인다. 다소 단정이라면 부엌칼이 느낌처리가 다소 어색한 느낌이 든다.

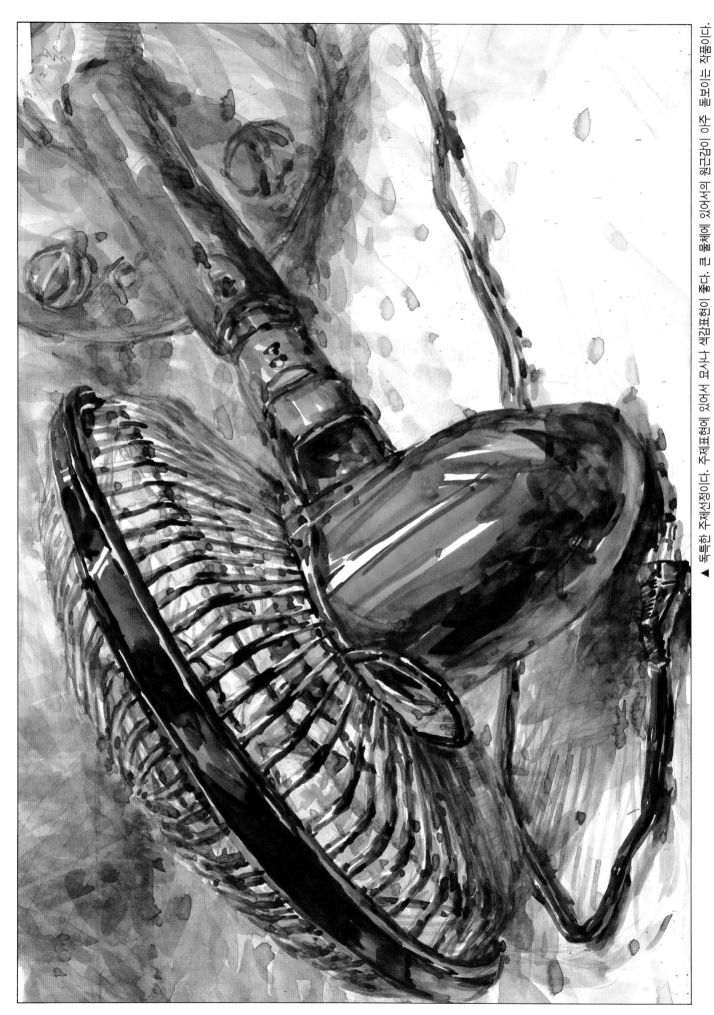

▲ 독특한 주제선정이다. 주제표현에 있어서 색감표현이 좋다. 큰 물체에 있어서의 묘사나 색감표현이 좋다. 큰 물체에 있어서의 원근감이 아주 돋보이는 작품이다.

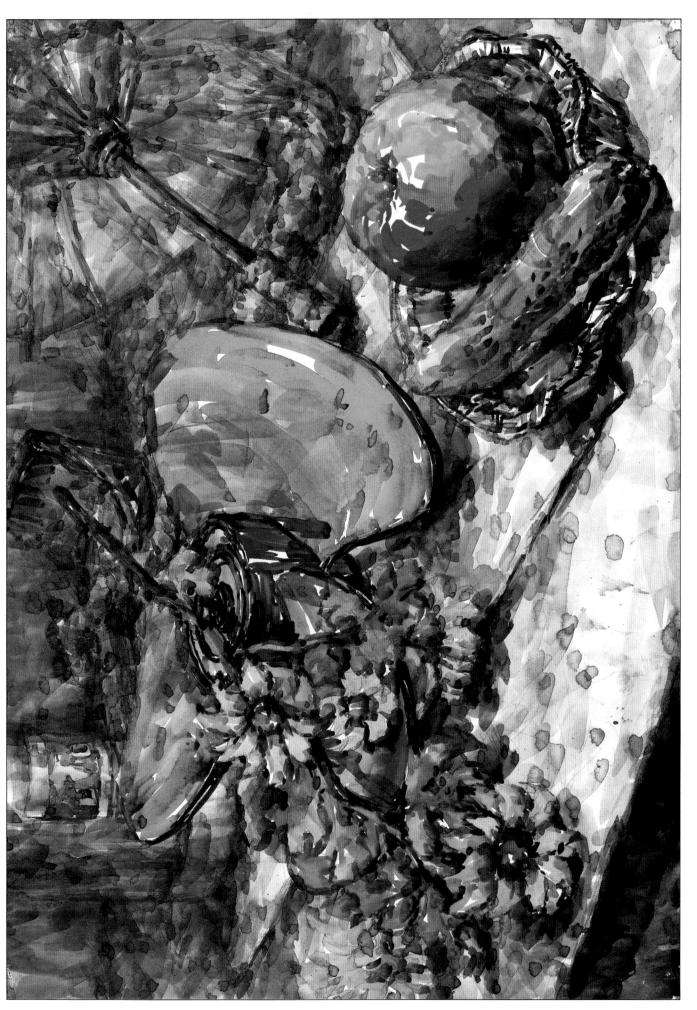

▶ 자신감이 넘치는 구도배치, 시원한 터치를 엿볼수 있는 작품이다. 특히 주제부위의 밀도감과 채도변화를 잘 살린 작품이다. 그러나 뒷배경의 처리가 너무 밀도 높게 표현된 점이 아쉽다.

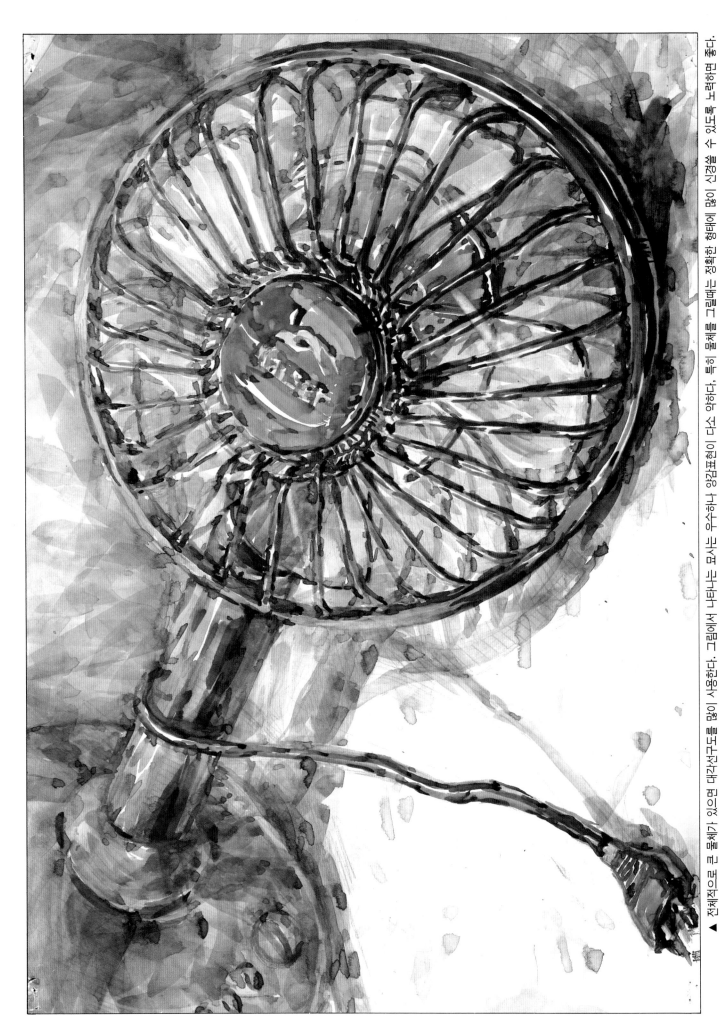

▲ 전체적으로 큰 물체가 있으면 대각선구도를 많이 사용한다. 특히 물체를 그릴때도 정확한 형태에 많이 신경을 수 있도록 노력하면 좋다. 그림에서 나타나는 묘사는 우수하나 양감표현이 다소 약하다.

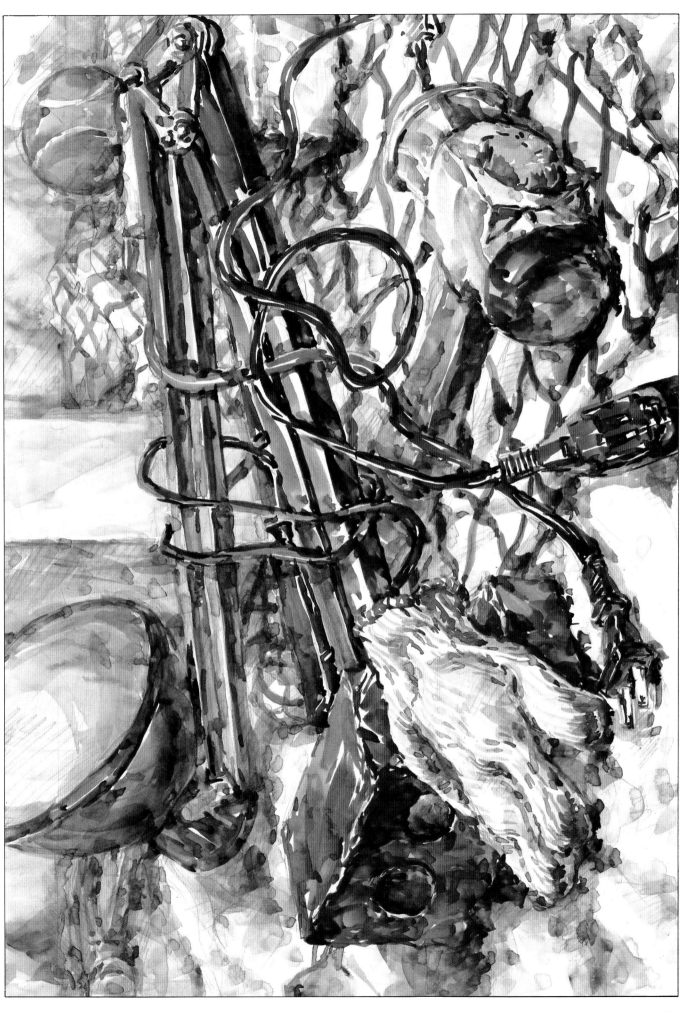

▶ 정물들의 묘사나 질감표현이 좋은 그림이다. 구도에서 주제감이 약한 것이 흠이다.

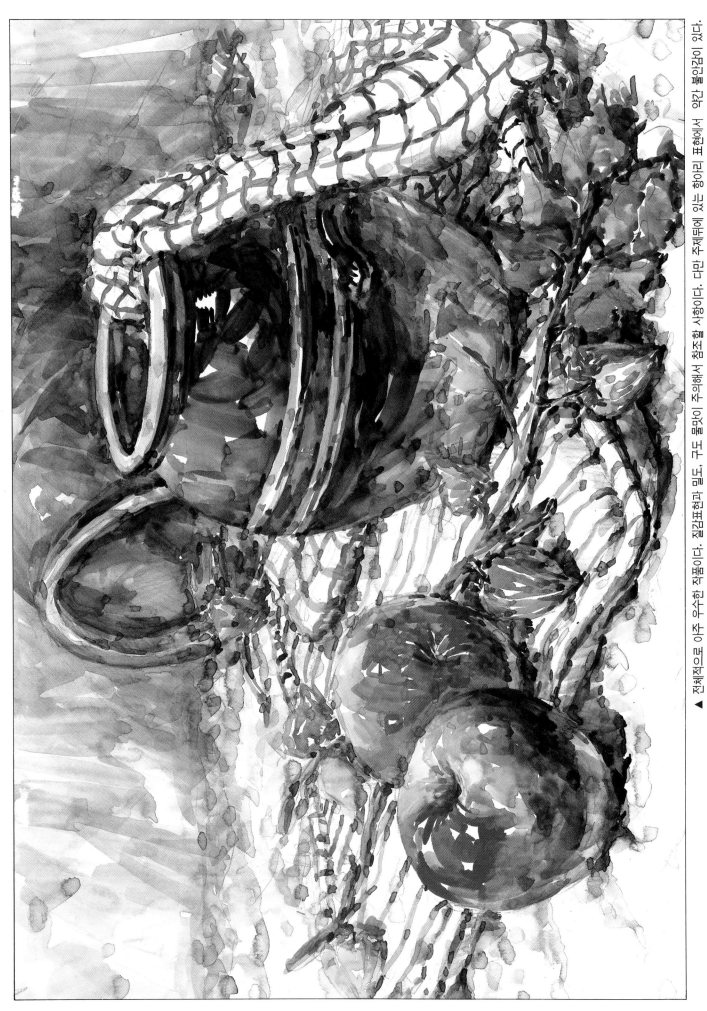

전체적으로 아주 우수한 작품이다. 질감표현과 밀도, 구도 물맛이 주의해서 참조할 사항이다. 다만 주제뒤에 있는 항아리 역간 불안감이 있다.

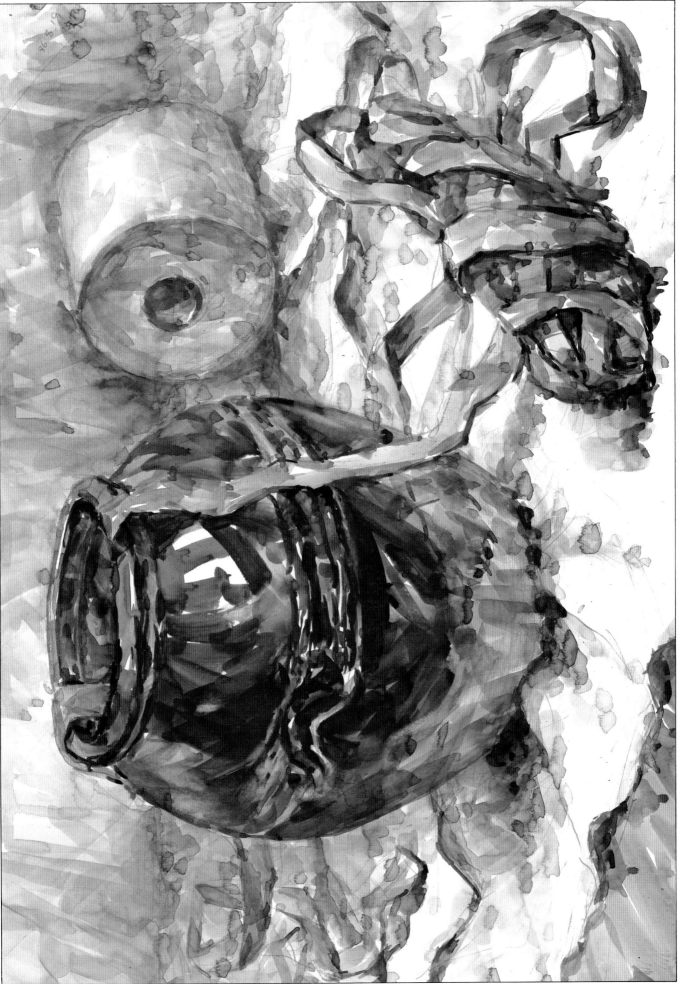

▲ 항아리나 운동화의 명암이 모서리가 전체적인 공간을 표현되게 해스러게 표현되게 하였다.

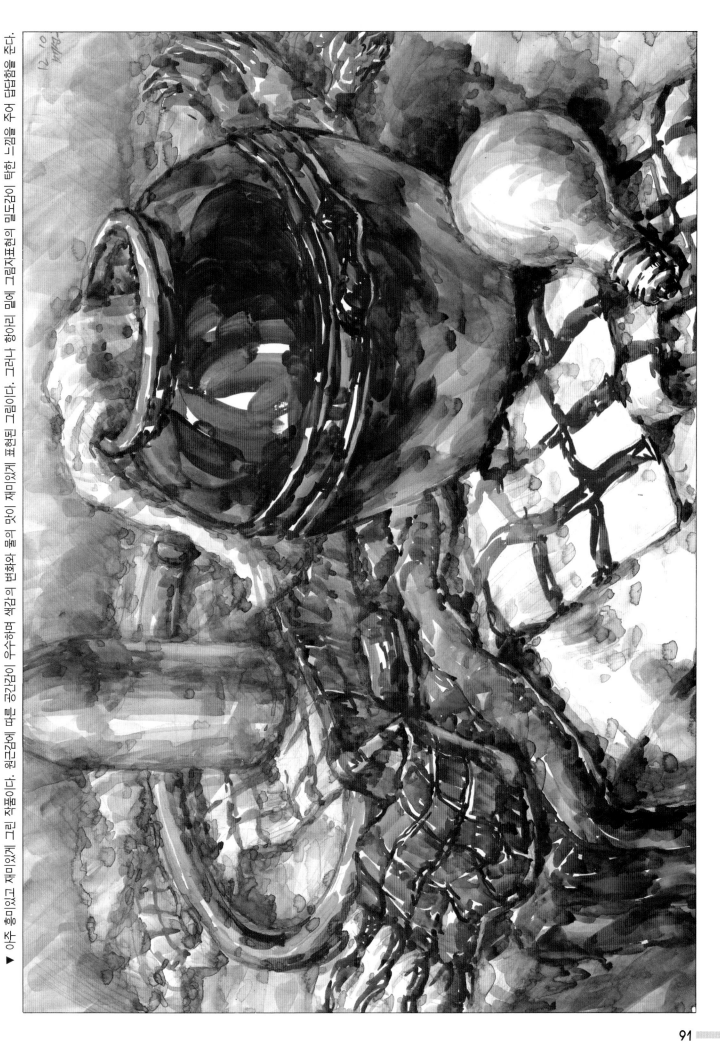

아주 흥미있고 재미있게 그린 작품이다. 원근감에 따른 공간감이 우수하며 색감의 변화와 물의 맛이 재미있게 표현된 그림이다. 그러나 항아리 밑에 그림자표현의 밀도감이 탁한 느낌을 주어 답답함을 준다.

정물개체의 표현은 좋으나 정물들이 중앙으로 너무 몰려 단조로워 보인다.

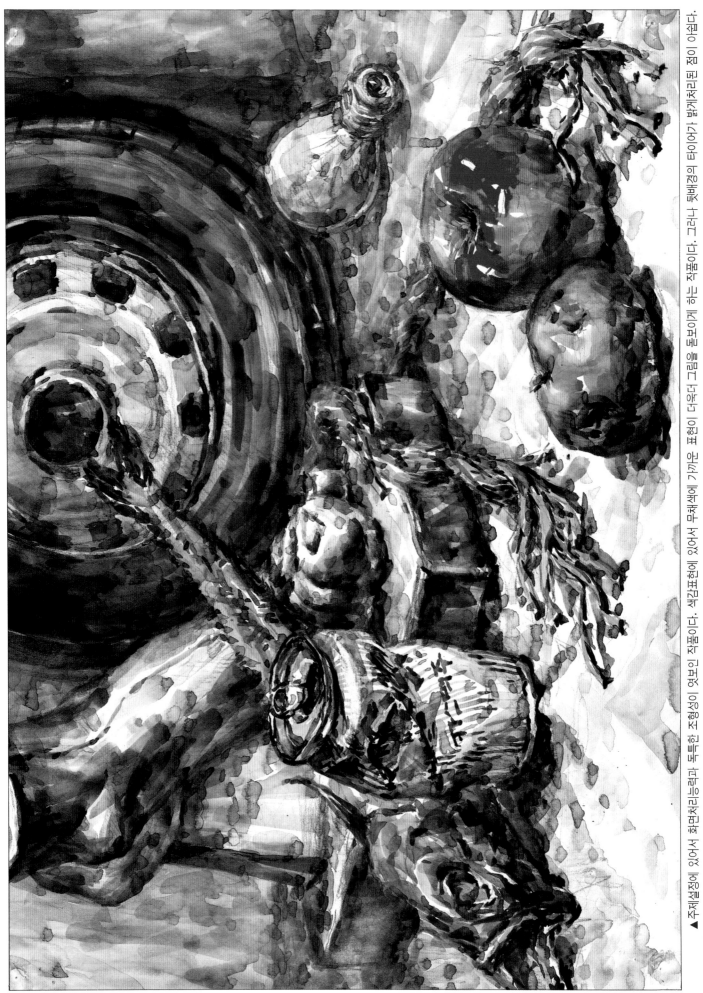

▲ 주제설정에 있어서 화면처리능력과 독특한 조형성이 엿보이는 작품이다. 색감표현에 있어서 무채색에 가까운 표현이 하는 더욱더 그림을 돋보이게 하는 작품이다. 그러나 뒷배경이 타이어가 밝게처리된 점이 아쉽다.

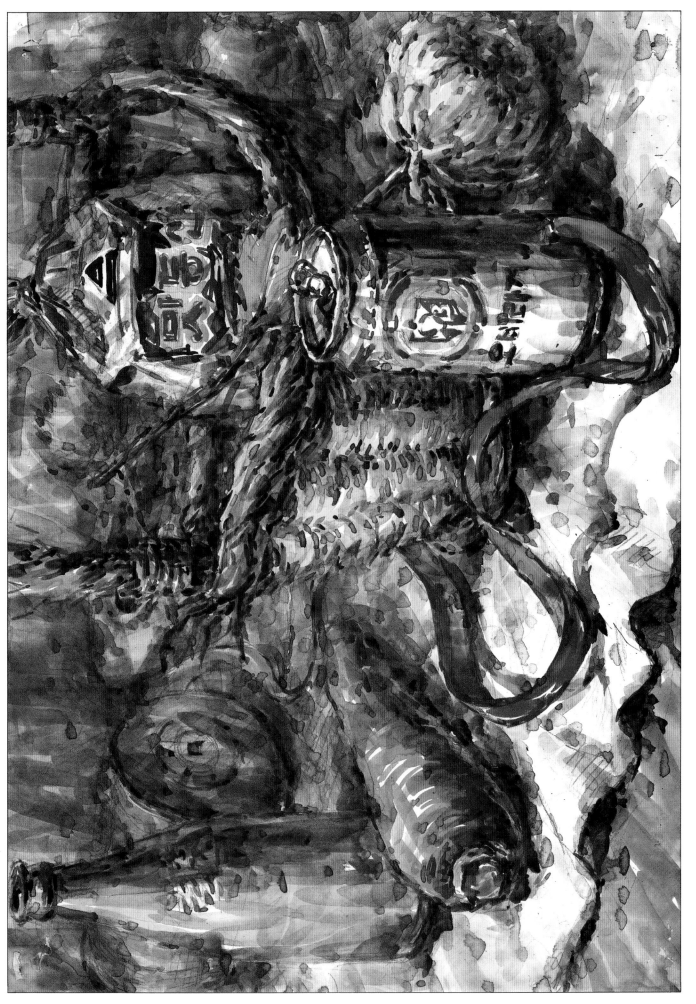

▶ 입시생으로서는 주제설정과 구도배치에서 대담함을 보여주는 작품이다. 대체적으로 밀도감이 매우 우수하며 색감표현과 묘사력도 좋다. 여기에서 자칫 밀도감이 높아지면 탁해질 수 있다는데 유의하자.

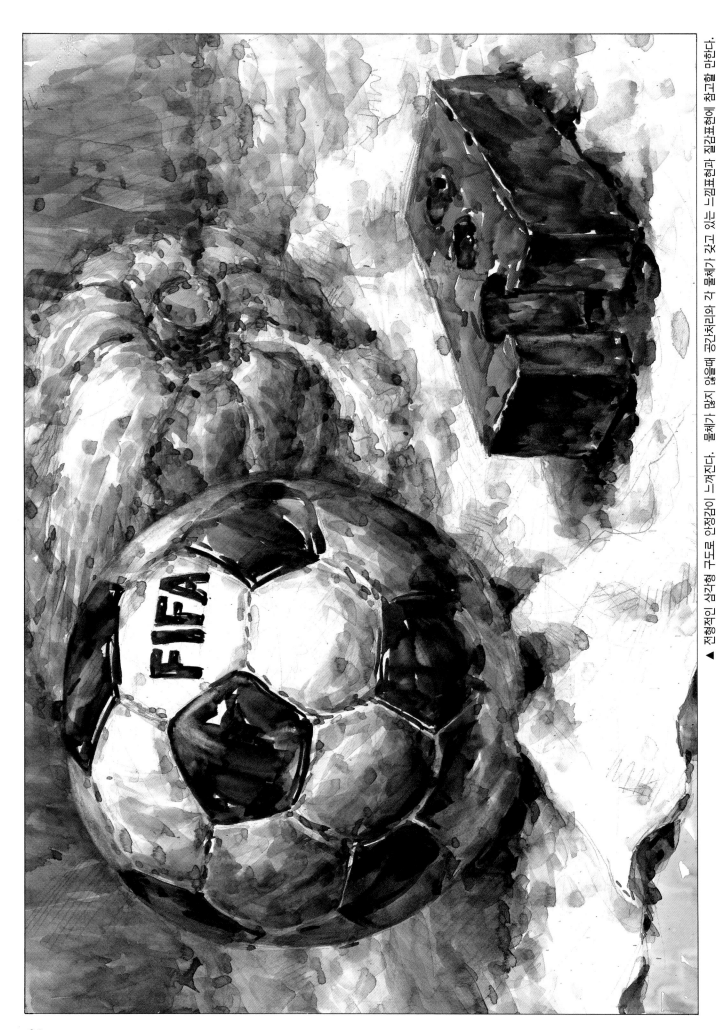

▲ 전형적인 삼각형 구도로 안정감이 느껴진다. 물체가 맞지 않들때 공간처리와 각 물체가 갖고 있는 느낌표현과 질감표현에 참고할 만한다.

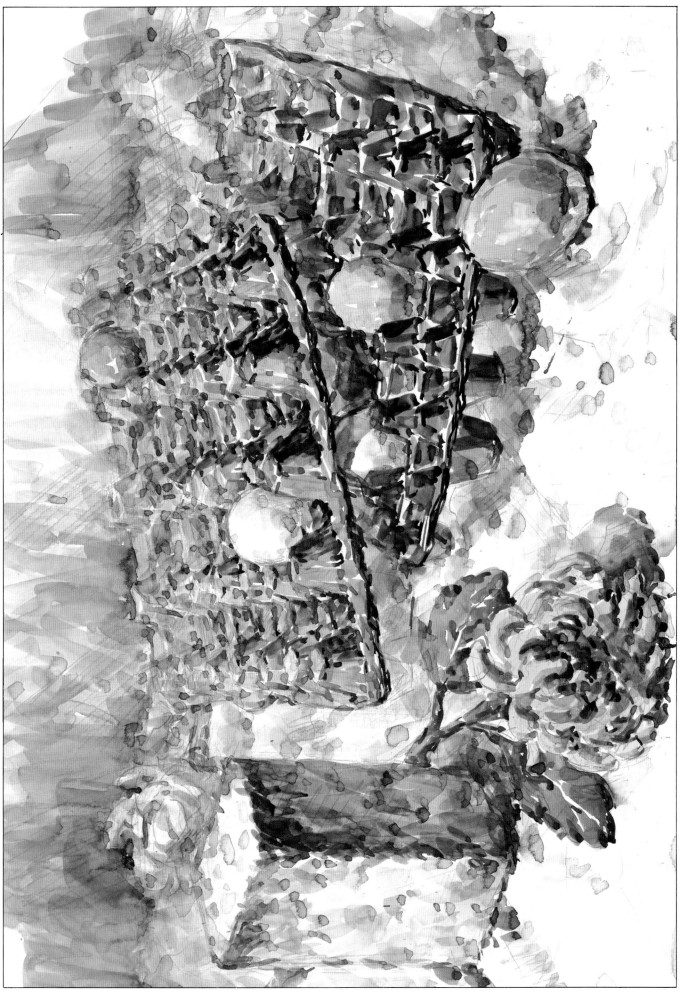

▶단조로운 물체에 따른 형태와 색감 표현 그리고 시원한 여백이 돋보이는 그림이다. 조금 아쉬운 점은 국화꽃 표현에 있어서 변화가 부족하고 닮같이 미약한 표현이 흠이다.

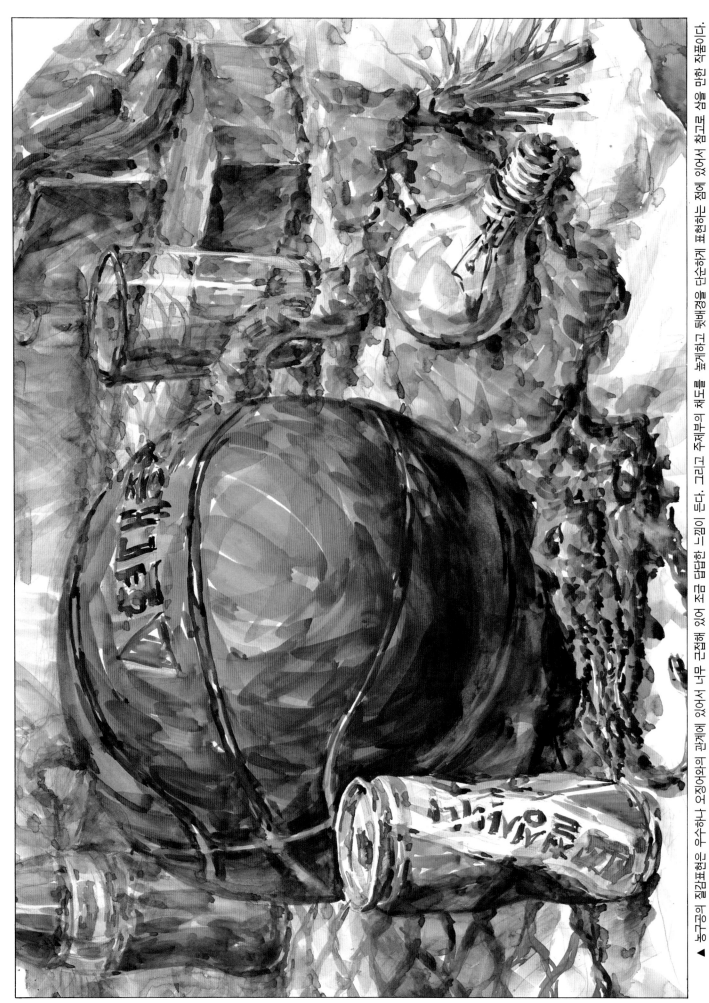

▲ 농구공이 질감표현은 우수하나 오징어와의 관계에 있어서 너무 근접해 있어 있어 조금 답답한 느낌이 든다. 그리고 주제부의 채도를 높게하고 뒷배경을 단순하게 표현하는 점에 있어서 참고로 삼고로 삼을 만한 작품이다.

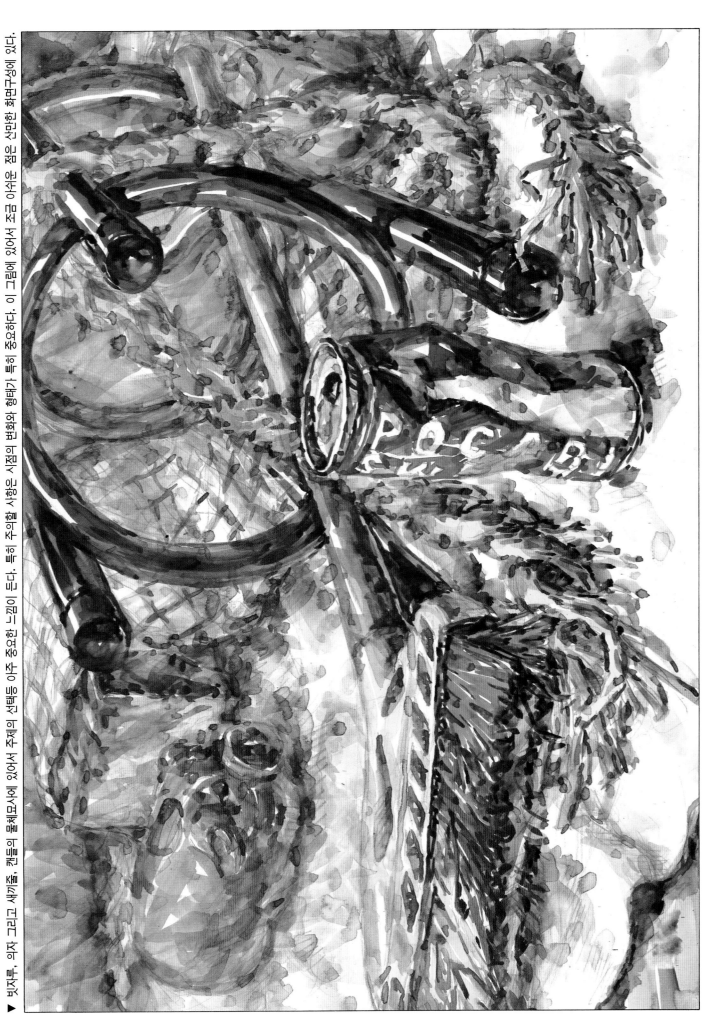

▶ 빗자루, 의자 그리고 새끼줄, 캔들이 물체묘사에 있어서 주제의 선택등 아주 중요한 느낌이 든다. 특히 주의할 사항은 시점의 변화와 형태가 특히 중요하다. 이 그림에 있어서 조금 어려운 점은 선만한 화면구성에 있다.

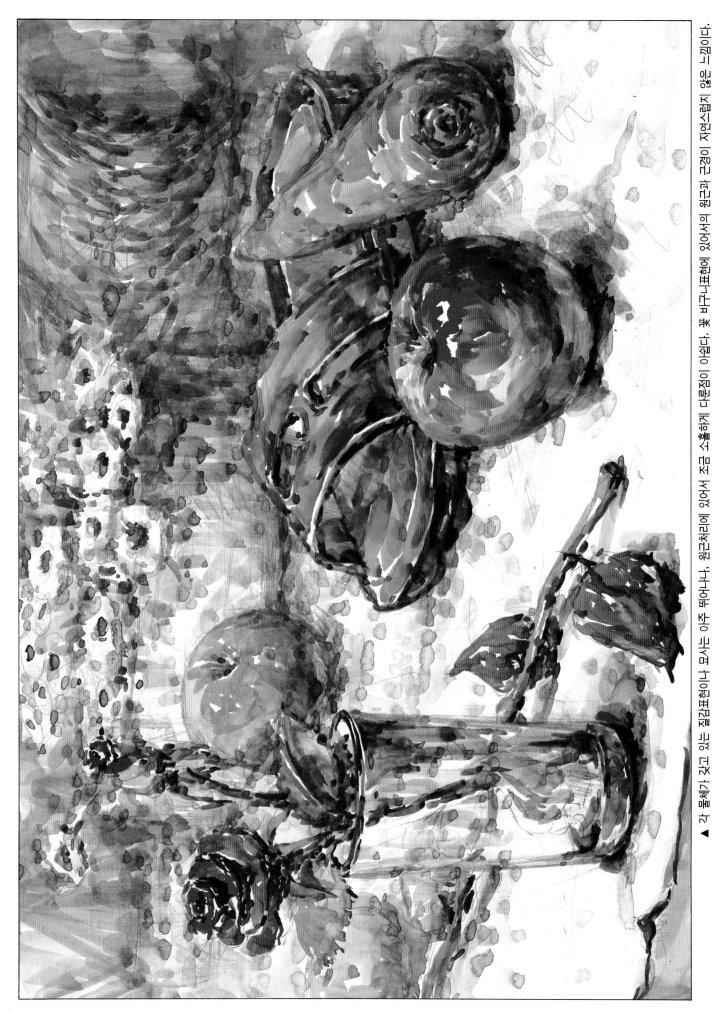

▲ 각 물체가 갖고 있는 질감표현이나 묘사는 아주 뛰어나나, 원근처리에 있어서 조금 소홀하게 다룬점이 아쉽다. 꽃 바구니표현에 있어서의 원근과 근경이 자연스럽지 않은 느낌이다.

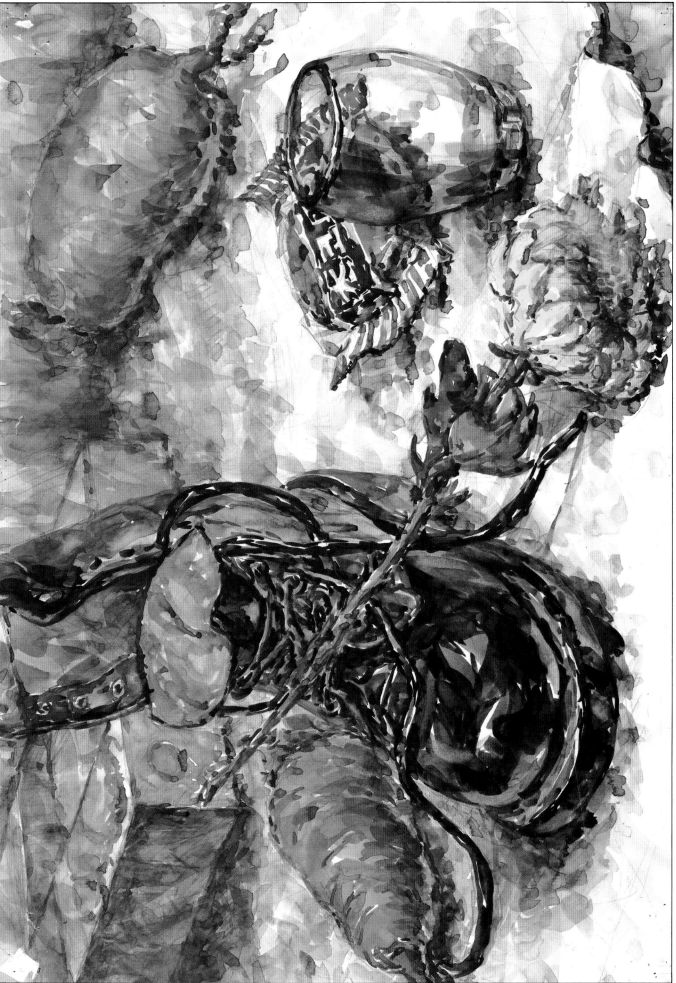

▶ 근화표현은 아주 잘 되었으나 당근의 방향이 어색하며 특히 국화꽃 표현에 있어서 색감의 변화와 묘사가 다소 떨어지고 전체적으로 느껴지는 붓터치의 변화가 약하다.

▲ 따뜻한 나무의 질감이 잘 나타나 있고 구도도 짜임새 있게 배치했다.

▶ 단색위주의 물체에서 나타나는 색감이나 구도맛을 다소 잘 표현한 그림이다. 특히 색감에 있어서 다양한 변화에 관심을 갖으며 질감의 표현에 있어 중요하므로 많은 연습이 요구되는 물체이다.

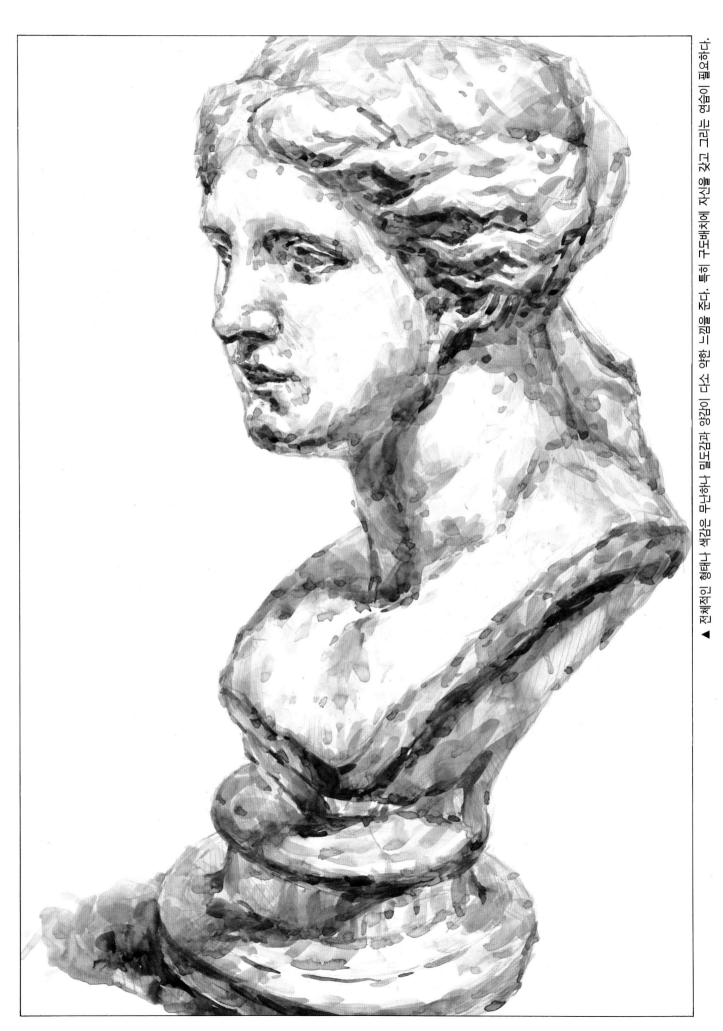

▲ 전체적인 형태나 색감은 무난하나 밀도감과 양감이 다소 약한 느낌을 준다. 특히 구도배치에 자신을 갖고 그리는 연습이 필요하다.

▶ 수채화의 기본적인 다양한 맛을 표현하려고 한 작품이다. 전체적으로 석고상과 천의 색감변화는 아주 좋다. 그러나 배경에 있어서 원색적인 색감이 다소 강한 느낌을 준다.

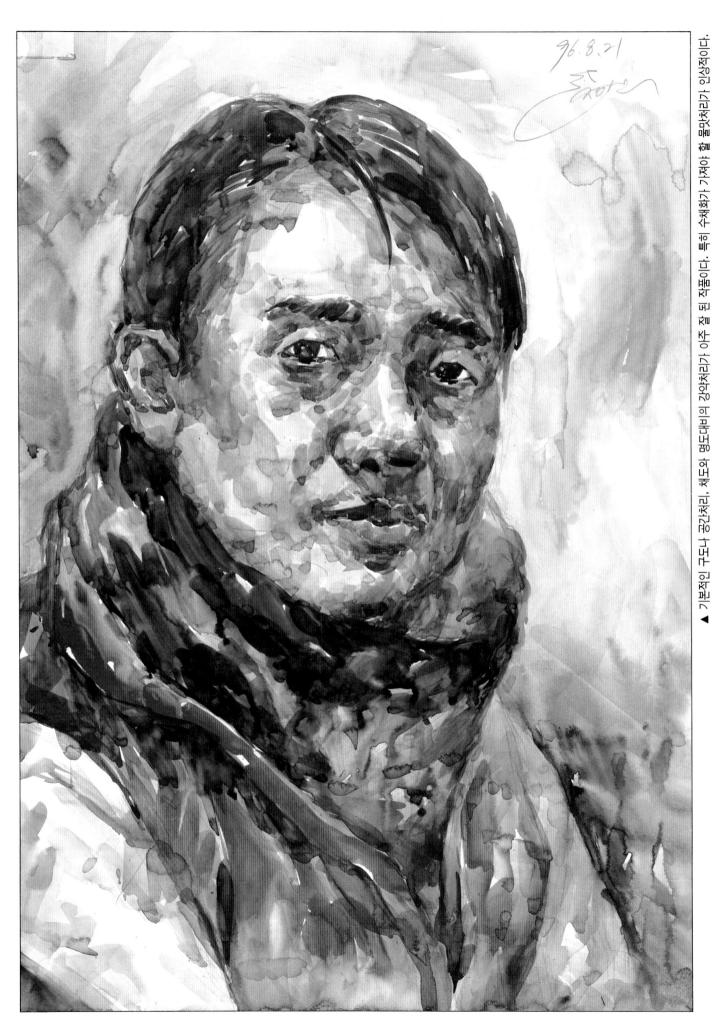

96. 8. 21

▲ 기본적인 구도나 공간처리, 채도와 명도배색처리, 터치처리가 이주 잘 된 작품이다. 특히 수채화가 가져야 할 물맛냄이 대단히 인상적이다.

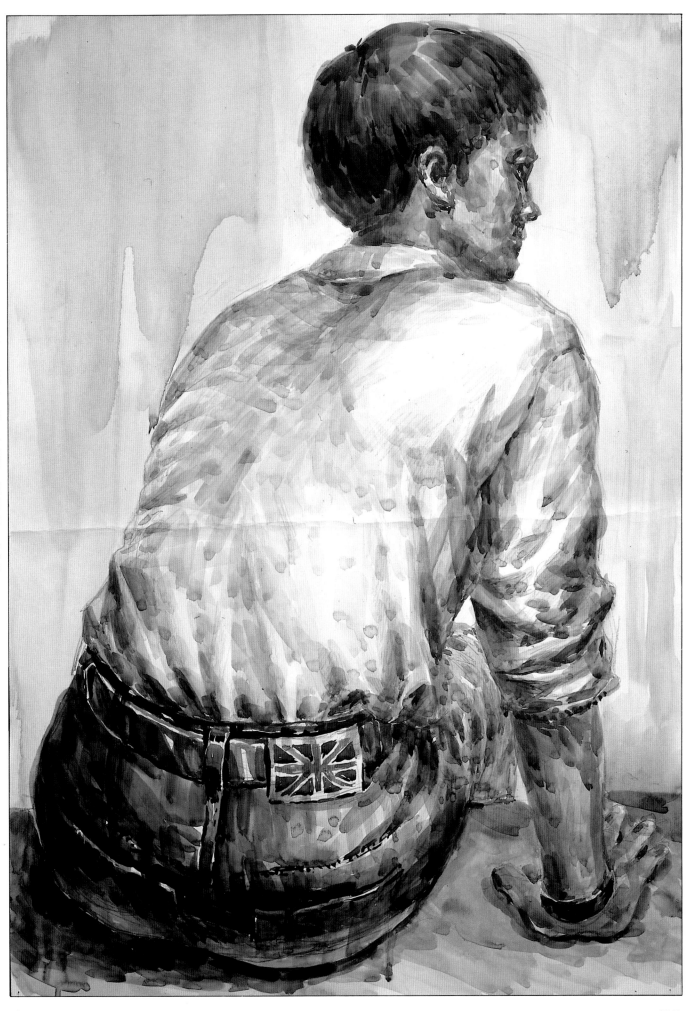

▶ 전체적으로는 산뜻한 느낌을 주고 있으나 양감과 색감의 변화가 부족한 느낌이 든다. 구도의 배치는 흥미있게 잘 표현되었다.

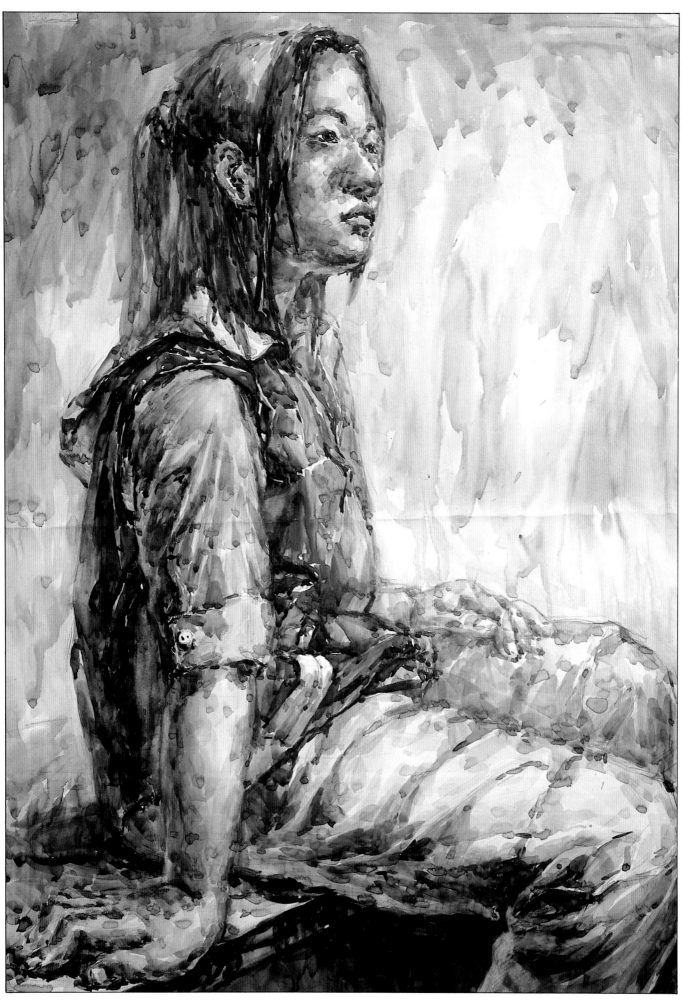

▲ 구도배치나 색감의 표현이 아주 풍부하다. 그러나 다리와 팔의 형태에서 다소 어색함이 느껴진다.

채 수 평

chae, su－pyeoung

작가약력

홍익대학교 미술대학 회화과 졸업

MBC 미술대전(예술의 전당)

창작미술대전 특선수상(문예진흥원)

미술세계대상전(경인미술관)

92 땅끝전 관점과 시점전(순천)

'93 8인전(인테코 화랑) 관점과 시점전(청남미술관) 매향회전

'94 신춘－현대회화의 그새로움전(삼성 아트) 21세기 미술흐름전(도올)

관점과 시점전 (관훈 미술관)

'95 7회 물음 & 관점·시점교류점

현 : 관점과 시점 회원·매향회 회원·상형문 미술학원 운영

주소 : 서울시 양천구 목4동 794－3호 TEL : 646－2319

도와주신분－김소이

입시경력7년 상형문 미술학원 수채화 전임

홍익대학교 판화과 졸업

판권본사소유

정물 수채화 기법

1997년 10월 15일 초판인쇄
2008년 4월 21일 3 쇄발행

저자_채수평
발행인_손진하
발행처_ 돌샘 오람
인쇄소_삼덕정판사

등록번호_ 8-20
등록날짜_ 1976.4.15.

서울특별시 성북구 종암2동 3-328
136-092 TEL 941-5551~3
FAX 912-6007

값 15,000원

ISBN 89-7363-020-8